中国传统形象图说

渔 翁
Yuweng

徐华铛 编著

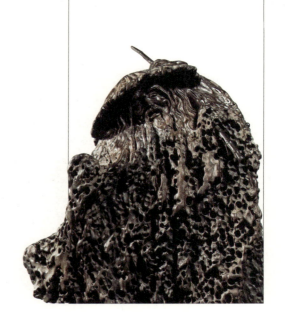

中国林业出版社

图书在版编目（CIP）数据

渔翁／徐华铛编著．－北京：中国林业出版社，2017.9
（中国传统形象图说）
ISBN 978-7-5038-9074-1

Ⅰ．①渔… Ⅱ．①徐… Ⅲ．①人物－图案－中国－图集 Ⅳ．① J522.1

中国版本图书馆 CIP 数据核字（2017）第 144549 号

《渔翁》编写组

编著　徐华铛

主要摄影　徐华铛

摄影及照片提供者

徐积锋　郑剑夫　郑兴国　吴筱阳
郭利群　徐　艳　周洪洋　吴建新
俞沛旺　刘慎辉　俞　宁　吴　威

丛书策划　徐小英　赵　芳
责任编辑　赵　芳　张　璠

出　　版	中国林业出版社（100009　北京西城区刘海胡同 7 号）
	http://lycb.forestry.gov.cn
	E-mail:forestbook@163.com　电话：(010)83143515
发　　行	中国林业出版社
设计制作	北京捷艺轩彩印制版技术有限公司
印　　刷	北京中科印刷有限公司
版　　次	2018 年 10 月第 1 版
印　　次	2018 年 10 月第 1 次
开　　本	185mm×260mm
字　　数	276 千字
印　　张	12
照　　片	彩照约 325 幅
定　　价	68.00 元

民族的灵魂　祖国的象征
——解读中国传统形象

传统，是指世代相传的精神、风俗、道德、思想、艺术、制度等，它首先出自《后汉书·东夷传·倭》："自武帝灭朝鲜，使驿通於汉者三十许国，国皆称王，世世传统。"传统在传承和实践运用当中是非常广泛的，可以渗透到人类活动的每一领域，可以冠戴于人类过去经验所表达的每一角落。

中国传统是一种文化，从实质上看，就是中华民族的民族精神。中华民族的民族精神基本凝结于《周易大传》的两句名言之中："天行健，君子以自强不息"；"地势坤，君子以厚德载物"。自强不息，厚德载物，是中国传统文化的基本精神，是民族历史上各种思想文化、观念形态的总体表征，是指居住在中国地域内的中华民族及其祖先所创造的、为中华民族世世代代所传承的一种文化，民族特色鲜明，内涵博大精深。传统是中华民族几千年文明的结晶，除了儒家文化这个核心内容外，还包含民俗文化、道家文化、佛教文化等。

传统形象是指传统物体的形象。中国传统文化为什么能在华夏大地上得到如此广泛的传播，这除了文字的记载，传统的形象起了很大的作用，因为中国世世代代的老百姓中，很大部分是文盲或半文盲，他们不可能看懂浩繁的文典，更不可能探讨文典中包含的深奥哲理，而主要靠形象化的载体去了解文化，寄托自己的愿望。这一件件历代的传统形象与中国的民族艺术相融合，逐渐成为中国的传统文化。

有位学者说过这样一句话，"中国五千年的灿烂文明史有相当部分是靠出土的工艺美术书写的。"我认为这句话有一定的道理，因为这些出土的工艺美术品就是传统形象。

传统形象，牵动着每个中国人的心，而在每个人的心中又有一个永远的传统形象，那就是我们华夏民族的灵魂、古老祖国的象征。

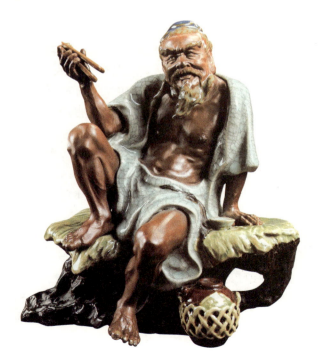

渔歌晚唱笑声多　廖洪标

卷首语：
"渔隐"，中国传统文化中的独特景观

"渔、樵、耕、读"在中国传统题材中经常出现，"渔"则为首。渔即"渔夫"，泛指以捕鱼为生的男子，包括垂钓者。而"渔翁"则指上了年纪的渔夫。

渔翁的表现形式多种多样，有在空旷的大自然中"独钓寒江雪"的；有怀着丰收的喜悦心情"渔舟唱晚"的；有的则静候鹬蚌相争去"渔翁得利"。

文人笔下的渔翁形象，往往不是以捕鱼为生的，他们对猎鱼心不在焉，想的是与捕鱼不相干的事情。他们希望摆脱俗尘凡事的羁绊，向往淡泊的人生境界，从中悟出生命的真谛，我们称其为"渔隐"。古代文人仕途失意后，放浪形骸，足迹江湖，临渊羡鱼，爱的就是鱼儿顺水逐浪，无牵无挂的意境。

颂扬渔隐生活的题材在中国文学艺术作品题材中俯拾皆是，从姜太公在渭水的"钓人不钓鱼"，李白《行路难》中的"闲来垂钓碧溪上"，到陆游在绍兴鉴湖的"只将渔钓送年华"；从唐代画家李营邱的《寒林钓翁图》，明代画家仇英的《枫溪垂钓图》到清代画家黄慎的《渔翁渔妇图》轴；从古琴名曲《渔樵问答》到古筝独奏曲《渔舟唱晚》，都是绝妙的写照。

"乌纱掷去不为官，囊囊萧萧两袖寒。写取一枝清瘦竹，秋风江上作钓竿。"当士大夫阶层在仕途及其他环境中遭到失落、挫折时，便寻求一种世外桃源式的"渔隐"生活，达到"独把钓竿终远去"的超脱境界，以使自己回到自然、真实的感性中来。

"滚滚长江东逝水，浪花淘尽英雄，是非成败转头空，青山依旧在，几度夕阳红。白发渔樵江渚上，惯看秋月春风，一壶浊酒喜相逢，古今多少事，都付笑谈中。"这是古典名著《三国演义》的开篇词，亦是《三国演义》的主题思想。历史有成功者的历史，也有失败者的历史，还有旁观者的历史。作为历史旁观者的白发渔翁，从古到今的几千年中，在日夜流淌的长江上，在无数个青山夕阳的映照里，不会被小人构陷，不会被功名累死，长年累月看着秋风春雨，笑谈朝代的更迭兴衰，显得那么飘逸、那么超然。读书人羡慕渔翁的就是那一份平淡、那一份悠闲。从而，使"渔隐"成了中国传统文化中的独特景观。

本书从"渔樵耕读"这个中国传统形象的经典着手，讲述了"渔樵耕读"为何"渔"为先的道理。继而展开了古诗词、古画、古乐中的渔翁形象，最后以各种渔翁的头像神韵造型结束，形象地图说了这道中国传统文化中的独特景观。

目 录

民族的灵魂　祖国的象征——解读中国传统形象　/ 3
卷首语："渔隐",中国传统文化中的独特景观　/ 4

第一章　"渔樵耕读"是中国传统形象的经典　/ 1
　（一）"渔樵耕读"中的渔　/ 2
　（二）"渔樵耕读"中的樵　/ 4
　（三）"渔樵耕读"中的耕　/ 7
　（四）"渔樵耕读"中的读　/ 9

第二章　"渔樵耕读"中为何"渔"为首　/ 10
　（一）庄子和屈原的《渔父》篇　/ 11
　（二）姜子牙对后世的巨大影响　/ 18
　（三）《三国演义》的开篇词　/ 20
　（四）鹬蚌相争,渔翁得利　/ 26
　（五）官宦退隐之后寻求的生活归宿　/ 48

第三章　唐诗宋词中的渔翁形象　/ 61

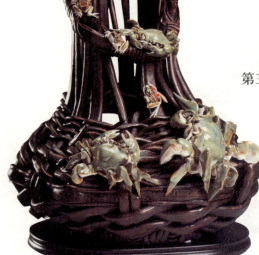

喜获连丰　凌康骅

第四章　《一字诗》中的渔翁 / 111

第五章　古代绘画中的渔翁形象 / 120

第六章　古乐中的渔翁 / 127
　　（一）古曲《渔樵问答》的灵魂 / 127
　　（二）古曲《渔舟唱晚》的意境 / 130

第七章　再现渔家生活乐趣的渔翁 / 136

第八章　渔翁头部造型集锦 / 168

代后记 / 185

封面作品：风雪渔归翁　郑兴国
封底作品：青山依旧在，几度夕阳红　刘泽棉

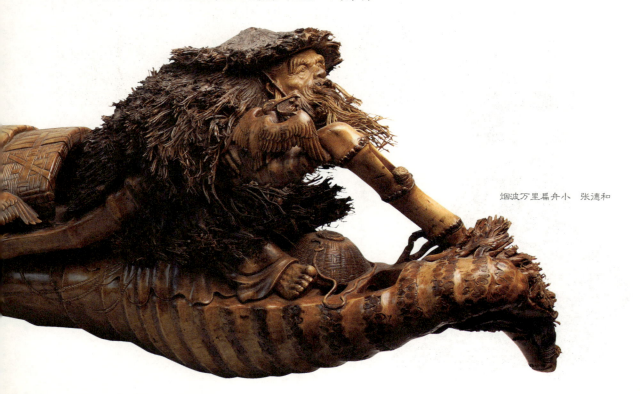

烟波万里扁舟小　张德和

第一章

"渔樵耕读"是中国传统形象的经典

渔樵耕读（挂屏）　唐益军

　　"渔、樵、耕、读"是中国传统题材中经常出现的形象，分别指渔夫、樵夫、农夫与书生，是农耕社会四个比较重要的职业，亦是古代文人所崇尚的四种理想的生活模式。在中国古代，人们崇尚贤人的生活方式，而贤人一般可以分为渔、樵、耕、读四种，这四种生活模式，成了古人追求的一种理想境界，妇孺皆知，津津乐道，得到百姓的认同并欣赏，也用来表示很多官宦退隐之后寻求的生活归宿。

　　由于"渔、樵、耕、读"四种生活模式，反映世俗生活题材的中心，代表了民间的基本生活方式。顺应自然规律，和谐隽雅、宁静淡泊、质朴无华，符合文人士大夫对田园生活和淡泊人生境界的向往，并有其更深层的出世问玄、充满超脱的意味，体现了儒家的哲理思想。因此渔樵耕读的人物形象，成为民间艺人创作的重要素材，不管是民俗图画、瓷器画面、建筑雕刻、厅堂装饰还是传统的古典家具，渔樵耕读的人物形象处处可见，从而成了中国传统形象中的经典。

（一）"渔樵耕读"中的渔

渔，在古代与"猎"相提并论，是乡村百姓常见的一种谋生方式。渔翁们缘溪而居，沿溪捕鱼，成为养家糊口的生活手段。

中国历史上第一个值得书写的渔翁形象出现在春秋时期，这个渔翁的姓名，历史上没有记载。当时，我国长江流域出现了三个诸侯国：楚国、吴国和越国。强大的楚国出于"西结强秦"的政治需要，国君楚平王派使者到秦国为自己的儿子——太子建找媳妇。当使者把招来的秦国女子带到楚国都城的时候，楚平王看到这位秦女长得十分姣美，便舍不得给儿子了，在奸臣的怂恿下，他贪为己有，把这位秦女纳为自己的老婆。

这件事遭到太子太傅（即太子的师傅）伍奢的极力反对，联名上书阻止。楚平王恼羞成怒，对伍奢来了个满门抄斩，伍奢全家三百余人，只有他的第二个儿子伍子胥逃了出来。楚平王下令悬赏捉拿伍子胥，叫人画了伍子胥的像，挂在楚国各地的城门口，嘱咐各地官吏严加盘查。伍子胥白天躲藏，晚上赶路，在朋友的帮助下成了漏网之鱼，匆匆来到吴楚两国交界的昭关（在今安徽含山县北）。关上的官吏盘查得很紧，伍子胥一连几夜愁得睡不着觉，连头发也愁白了。尽管伍子胥十分小心，但还是被发现了，他急忙跑到一条大江边，楚平王派来的追兵紧跟在后面。在这生死存亡的关头，突然，芦苇深处荡来了一只小船，一位老渔翁一边唱歌一边把船摇到伍子胥跟前说："你赶快上船吧。"伍子胥刚刚上船，楚国的追兵就到了岸边，高叫渔翁将船摇回来。渔翁笑了笑，仍是一边唱歌一边将船摇到江中心。

伍子胥脱离了危险，感激万分，毅然摘下身边的宝剑，递给渔翁说："这把宝剑是楚王赐给我祖父的，值一百两金子，现在送给你，以表我的感激之情。"在春秋战国时期，能够将自己最好的剑送给别人，是最高的馈赠。谁知渔翁笑了笑说："我知道你是伍子胥，楚王在追杀你，我也知道楚王悬赏的价值。我连那个都不要，我还要你这把剑吗？"说完后，渔翁仍然一边唱歌，一边摇船将伍子胥送走。

渔翁把船摇到对岸的芦苇丛中，送伍子胥上了岸。在伍子胥挥手告别声中，只见渔翁慢慢把船摇到深水中，猛然一跳，沉江自尽了，他知道自己回去就会被楚王的军队杀掉，干脆沉江，了却余生。

伍子胥后来逃到吴国，吴国公子光在伍子胥帮助下，成就了一番事业。公元前506年，吴王拜孙武为大将，伍子胥为副将，亲自率领大军，向楚国进攻，连战连胜，把楚国军队打得一败涂地，一直打到郢都。那时，楚平王已经死去，他的儿子楚昭王也逃走了。伍子胥恨透了楚平王，亲自刨了他的坟，还把楚平王的尸首挖出来狠狠地鞭打了一顿，解了心头之恨，也纪念对渔翁的感激之情。

我认为这位中国历史上的第一个渔翁形象，其实是智慧的化身，是英雄的化身，也是有儒雅之气的侠客化身。

其实，在文人笔下的渔翁形象，有不少地方并不是为养家糊口的捕鱼人，而是心不在焉、想些与钓鱼不相干事情的"渔隐"，是对淡泊人生境界的向往，其代表人物便是东汉时期的严子陵。严子陵原姓庄，因避东汉明帝刘庄讳而改名严光（公元前39年～公元41年），又名遵，字子陵，会稽余姚（今浙江余姚市低塘街道）人。

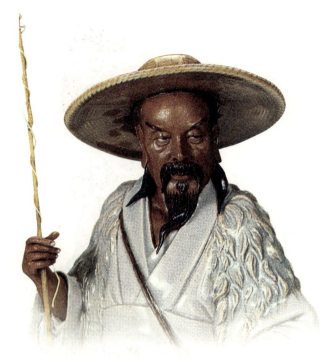

严子陵（局部）

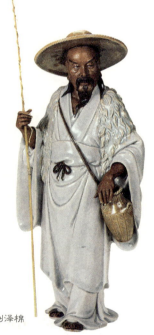

严子陵　刘泽棉

　　严子陵年轻时便很有才华，名气很大，与东汉光武帝刘秀是同学，又是好友。严子陵积极帮助刘秀起兵，事成后归隐著述，设馆授徒。光武帝即位当了皇帝后，多次请严子陵做官，都被他拒绝。为躲避光武帝的盛情邀请，严子陵便改换了姓名，隐居起来不再出现。光武帝想到严子陵才华与贤能，就下令按照他的形貌在全国查访。后来有人上报说："有一位男子，披着羊皮衣在水边钓鱼。"光武帝凭直觉知道这位钓鱼者就是严子陵，便准备了小车和礼物，派人去请他。请了三次，才将严子陵请到，安排他到京师护卫军营馆舍，以十分优越的条件供给他酒食。光武帝当天就来到馆舍，严子陵睡着不起来，光武帝就进了他的卧室，摸着严子陵的腹部说："严子陵呀，就不能相帮着为朝廷做点事吗？"严子陵说："读书人各自有志，何以要强迫人家做官呢？"光武帝软说硬磨，严子陵就是不肯出来做官，光武帝只能叹息着离开了。后来，光武帝又请严子陵到宫里去，回忆俩人过去的交往旧事，联络感情，并授予严子陵"谏议大夫"的职务，严子陵仍然不肯接受，毅然离宫来到富春山（今浙江杭州富阳），过着耕种垂钓的生活，后人把他垂钓的地方命名为严陵濑。建武十七年（公元41年），光武帝又一次征召他，严子陵仍然没有应召。此后，严子陵在家中安然去世，享年八十岁。范仲淹编撰有《严先生祠堂记》，内有"云山苍苍，江水泱泱。先生之风，山高水长"的赞语，使严子陵以高风亮节闻名天下。

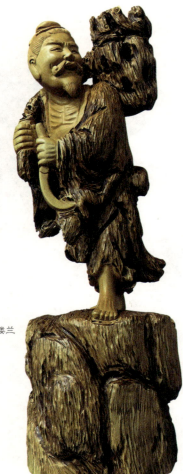

樵夫朱买臣　福建楼兰

（二）"渔樵耕读"中的樵

樵，以砍柴卖柴为生的人，即樵夫。樵者斫薪上下于山岭之间，担荷负重，挥刀劳力，是一件很苦很累的活计。但文人咏樵，并不在乎斫薪者所产生的皮肉之苦，而是羡慕斫薪者的闲逸，在于取得山林野趣之乐。别看樵夫头戴竹笠，脚穿芒鞋，一身质朴的打扮，也许是个满腹经纶者，肩挑一担柴把，身虽负重，心却轻松。樵者以劳其筋骨之累虚拟出"天降大任于斯人"的感受，故"樵"被列为底层文化人的生活范本，赋予了樵者特殊的激励意义。

樵夫的形象，最早出现于何典籍之中，尚待考证，人们便把汉武帝时的大臣朱买臣定为樵的代表人物。朱买臣出身贫寒，但酷爱读书，不治产业，到四十岁时仍然是个落魄儒生。为维持生计，朱买臣与妻子崔氏同到山上砍柴，挑到山下市场上去卖，靠卖柴换粮度日。朱买臣喜爱读书，挑柴途中仍背诵诗文，有人便在背后笑他是个书痴，惹得妻子崔氏难堪，所以崔氏劝他挑柴时不要嘴里念个不停，让周围人当笑柄。可朱买臣不听妻子的劝告，我行我素，反而越念越响，甚至如唱山歌一般，弄得周围人都围过来看热闹。朱买臣的妻子感到羞愧，请求与他离婚。朱买臣痛苦地请求妻子再忍耐一时，等时来运转，日子就有转机。崔氏态度坚定地表示，即使朱买臣将来做了高官，自己沦为乞丐，也不会去求他。朱买臣见她全然不顾多年的夫妻之情，只好与妻子崔氏离异。

此后，朱买臣自强不息，熟读《春秋》《楚辞》，成为一个饱学之士。后经同乡严助推荐，朱买臣被西汉朝廷拜为中大夫，又出任会稽太守。一年后，朱买臣因平定东越叛乱有军功升为主爵都尉，列位于九卿。崔氏得知朱买臣做了高官，决定去找他。一天，朱买臣上朝后回家，崔氏蓬头垢面，赤着双足，跑到朱买臣面前，苦苦哀求，希望能破镜重圆。骑在高头大马上的朱买臣若有所思，让人端来一盆清水泼在马前，告诉崔氏，若能将泼在地上的水收回盆中，他就答应破镜重圆。崔氏闻言，知道缘分已尽，羞愧难当，自尽而死。这便是成语"覆水难收"的来历。朱买臣自强不息的精神成了樵夫的代表。

值得一提的是，佛教流传到中国以后，中国禅宗的代表人物惠能，出家以前也是以樵谋生的。惠能，是中国禅宗的第六祖，俗姓卢，祖上是河北范阳（今涿县）人，其父原是小官吏，后因过失而被谪居岭南新州（今广东新兴）。父亲病逝，家境贫寒，惠能只能靠上山打柴养母维持生计。有一天，惠能上街卖柴，有位顾客买了他的柴，令他把柴送到旅店。在旅店的门口，有位客人在诵《金刚经》，惠能听了，似有所悟，久久不肯离去。从客人的介绍中，他得知五祖弘忍禅师在湖北黄梅县东山寺传法，并经常劝告道俗信众读诵《金刚经》。惠能北上求法，拜禅宗五祖弘忍为师。由于惠能不识字，弘忍派他在厨房里做火头僧。弘忍大师当时手下有弟子五百余人，其中翘楚者当属大弟子神秀。渐渐老去的弘忍要在弟子中寻找一个继承人，就对徒弟们说，每人做一首偈子（有禅意的诗），谁做得好就将衣钵传给谁。这时神秀很想继承衣钵，就在半夜起来，在院墙上写了一首偈子："身是菩提树，心为明镜台。时时勤拂拭，勿使惹尘埃。"这首偈子的意思强调了修行的作用，要时时刻刻去照顾自己的心灵和心境，通过不断的修行来抗拒外面的诱惑和种种邪魔。第二天早上，大家看到这个偈子的时候，都说好，而弘忍看了以后没有做任何的评价，因为他感到神秀还没有顿悟。而这时，厨房里一个不起眼的火头僧惠能却深有所悟，于是，他也做了一个偈子，写在神秀偈子的旁边："菩提本无树，明镜亦非台，本来无一物，何处惹尘埃。"惠能的偈子很契合禅宗顿悟的理念，是禅宗的一种很高境界，领略到这层境界的人，就是开悟了。弘忍看到这个偈子以后，叫来了惠能，当着他和其他僧人的面故意说：写得乱七八糟，胡言乱语，并亲自擦掉了这个偈子。然后在惠能的头上打了三下就走了。惠能悟到了五祖的意思，在晚上三更时候去了弘忍的禅房。在禅房的灯光下，弘忍向他讲解了《金刚经》这部佛教经典中的重要内容，并将衣钵传给了他。弘忍知道当时惠能的处境，为了防止神秀的人伤害他，让惠能连夜逃走。

中国传统形象图说·渔 翁

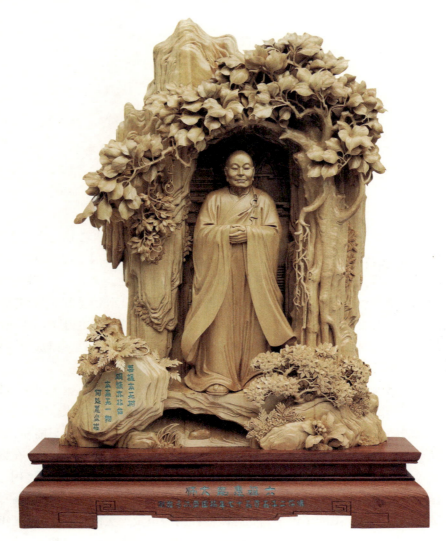

六祖惠能大师 夏浪 涂庆幸

　　后来，樵夫出身的惠能被尊为禅宗六祖，其思想包含着的哲理和智慧，至今仍给人有益的启迪，对中国佛教以及禅宗的弘化具有深刻和坚实的意义。渔樵两个代表的人物形象，一为道，一为禅，故二者经常相提并论。北宋哲学家邵雍曾作有《渔樵问对》，唐诗宋词中也不乏渔樵形象，而到了元曲中，渔樵更成为文人常用的典故。

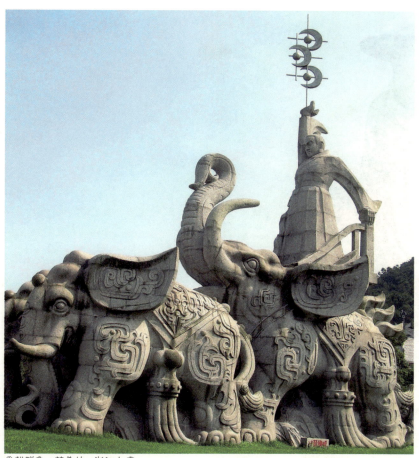

舜耕群象　韩美林　浙江上虞

（三）"渔樵耕读"中的耕

耕，指日出而作、日落而息的村野农夫。农夫们一年四季与背轭拉犁的牛相伴，重在稼穑，心头有着难以化解的块垒，他们辛勤耕耘，求取口中的食与身上的衣。

耕的代表人物是上古时期五帝之一的舜帝，舜在浙江上虞历山下教民众耕种传为佳话。帝舜从小受父亲、后母和后母所生之子的迫害，屡经磨难，仍和善相对，孝敬父母，爱护异母弟弟，故深得百姓赞誉。舜辛勤耕稼于历山，渔猎于雷泽，在黄河之滨烧制陶器。因品德高尚，在民间威望很大。

"舜帝象耕石雕"就是浙江省绍兴市上虞区舜耕公园的中心雕塑。这件石雕作品造型浪漫而神奇，反映大舜披星戴月驭群象在田野上耕作的场景。相传大舜为普通百姓时曾躬耕于上虞历山，苍天为帮助大舜，驱使大象为之替耕，飞鸟为之代耘，其孝感动天地。舜耕公园内的"舜帝象耕石雕"就体现舜帝以耕教民，勤政为民这一主题。"舜帝象耕石雕"有大石象十只，大舜立于大象背上，擎托日月星辰，驾大象耕作。整个雕塑长达 65 米，大舜身高 9.6 米。是目前国内最长的城雕，也是世界上最大的大象城雕。

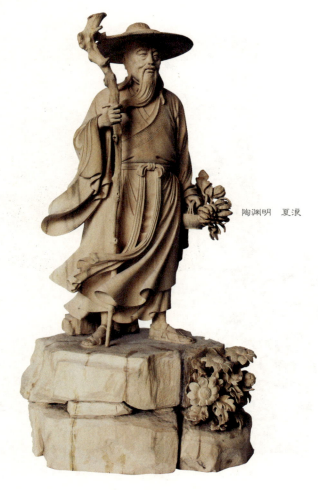

陶渊明　夏浪

中国历史上还有一个特殊的农民，那就是东晋末至南朝宋初期的大诗人陶渊明。陶渊明曾任江州祭酒、建威参军、镇军参军、彭泽县令等职，最末一次出仕为彭泽县令，八十多天便弃职而去，从此归隐田园。他是中国第一位田园诗人，被称为"古今隐逸诗人之宗"。提起陶渊明便会让人想到"不为五斗米折腰"的故事。那年冬天，陶渊明在彭泽当县令，当时的年薪俸禄约为五斗米。其间，郡的太守派出一名督邮，到彭泽县来督察。督邮，品位虽低，却有权势，在太守面前说话好坏就凭他那张嘴。这次派来的督邮，是个粗俗而又傲慢的人，他一到彭泽的旅舍，就差县吏去叫县令来见他。陶渊明平时蔑视功名富贵，不肯趋炎附势，对这种假借上司名义发号施令的人很瞧不起，但也不得不去见一见，于是他马上动身。不料县吏拦住陶渊明说："大人，参见督邮要穿官服，并且束上大带，不然有失体统，督邮要乘机大做文章，会对大人不利的！"这一下，陶渊明忍受不下去了。他长叹一声，道："我不能为五斗米向乡里小人折腰！"说罢，取出官印，把它封好，并马上写了一封辞职信，随即离开只当了八十多天县令的彭泽。

离开彭泽后，陶渊明调适心情，醉心于"荷锄带月归"的农耕之乐，使他宠辱皆忘而"悠然见南山"。从这里来看，陶渊明的"耕"是隐逸于村野文人士大夫自耕自乐，自苦自咏的"农夫"，这种农夫不介意于所获多少，重在心耕，也有了隐士的含义。

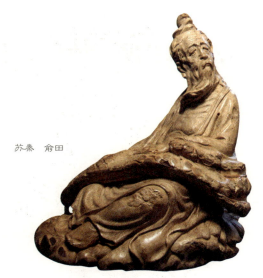

苏秦 俞田

（四）"渔樵耕读"中的读

读，远离了苦力式的劳作，是一种心力运作，既有辛苦，也有愉悦。读书人隐于山林，埋头书案，焚香静气，陶然其中而不旁骛，怡然自得。

读的代表人物是战国时期著名的纵横家、外交家和谋略家苏秦。苏秦家里以务农为生，早年到齐国求学，拜鬼谷子为师，与张仪同为鬼谷子的学生。学成后，外出游历多年，一再失败，穷困潦倒，狼狈而回。家人都私下讥笑他，苏秦甚感惭愧，长叹道："妻子不把我当丈夫，嫂嫂不把我当小叔，父母不把我当儿子，这都是我的过错啊！"为求得知识，博取功名，苏秦就发奋读书，钻研兵法。他常常摆开几十只书箱，埋头诵读，反复选择、熟习、研究、体会。苏秦每天读书到深夜，每当要打瞌睡时，他就用锥子扎自己的大腿，虽然很疼，但精神却来了，他就接着读下去。苏秦还把头发用带子系起来拴到房梁上，一打瞌睡，头向下栽，揪得头皮疼，他就清醒过来了。这就是后来人们说的"头悬梁，锥刺股"的典故，用来表示读书刻苦的精神。功夫不负有心人，几年以后，苏秦终于成才，成了战国时代的精英。苏秦擅长于战略谋划、长篇游说和辩论，他所解决的问题都是当时国际上的首要问题或者一个国家的核心问题。他游说时善于抓住要害和本质问题，单刀直入、鞭辟入里；他讲究语言修辞，辞藻华丽、排比气势如虹、比喻夸张随手拈来，说理清楚，富有逻辑性，极具信服力。可以说苏秦是战国时代说客、谋士中的集大成者。

"渔、樵、耕、读"代表了民间的基本生活方式，各有所求，各有所得。渔翁得利在江边，绿水青山乐自然；翻山越岭樵子业，亦无荣辱亦无忧；春种夏耘农夫苦，秋收冬藏喜丰年；读书之乐乐何如，绿满窗前草不除。"渔、樵、耕、读"是中华传统文化中的一个符号，是回归自然田园的一种意境。其所体现的主题，为历代的文人隐士所追求，从中展示了他们意闲如白云的风采。

老子的道德经里说："人法地，地法天，天法道，道法自然。"我想，现代人之所以喜欢渔樵耕读，应该是对这种田园生活心静如秋水、情淡如朗月、趣广如春江的陶冶，对农耕时代淡泊自如的人生境界向往，从而构成了人与自然的和谐发展，继而引领人们定下心来，沉浸在闲适环境中去安居乐业。

第二章
"渔樵耕读"中为何"渔"为首

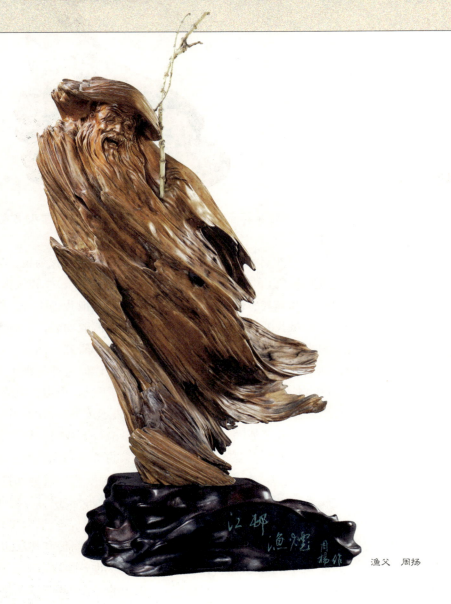

渔父　周扬

　　渔、樵、耕、读是农耕社会四个比较重要的职业，代表了民间的基本生活方式。四者的排列顺序也是一个耐人寻味的问题。其中渔为首，樵次之。打鱼人沐浴在江涛的风波里，斫柴人出没在荒山的野林中，社会地位那么低，为什么能够排在前面？读书人又为什么被排在后面？如果说耕读面对的是现实，蕴涵入世向俗的道理。那么渔樵的深层意象是出世问玄，充满了超脱的意味。倘若细细考究，其中大有学问。

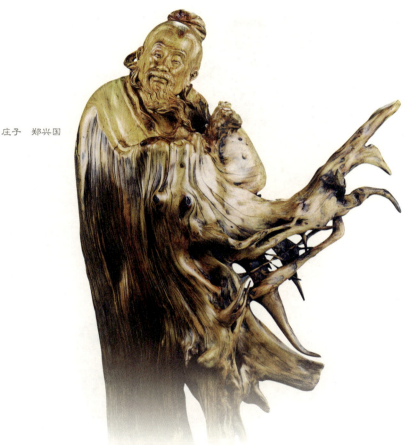

庄子　郑兴国

（一）　庄子和屈原的《渔父》篇

在中国人的心里，常常有一个独特的传统形象，那就是"渔父"。何谓渔父？父即"甫"，为老年男子的代称。老年人历经沧桑坎坷，明于得失，归心淡泊。渔父为老年的渔夫，即"渔翁"。庄子和屈原都曾作过以《渔父》为题的文章。庄子和屈原是中国古代文学史上具有突出地位的人物，二人都生活在社会动荡的战国时期，都居住在楚国或靠近南方一带。庄子出身贫困的下层，屈原出身贵族；庄子用避世的思想看待自然界的万事万物，屈原用入世的尺度衡量君臣的亲疏；庄子是入"道"的隐士，屈原是崇"儒"而又"独清"的君子。但二人却有许多相似之处，作品中都有《渔父》的篇章。两篇《渔父》各具特色，又有明显的相通之处。《楚辞》与《庄子》中的渔父，都是避世埋名的隐士，而并非靠捕鱼为生的打鱼人。通过二人共同描述的"渔父"形象，挖掘其中的文化内涵，对历代诗词创作的影响，理解古代文学流变具有一定的典型意义。

孔子　周扬

《庄子·渔父》中有两个主要人物：代表道家思想的渔父，和与之对立的儒家创始人孔子。今将这篇古文择要翻译如下：

孔子游观来到一个名叫缁帷的树林，坐在杏坛上弹琴。弟子子贡、子路等在一旁读书。有个捕鱼的老人下船而来，沿着河岸来到一处高而平的地方停下脚步，左手抱着膝盖，右手托起下巴，听孔子弹琴吟唱。曲子终了，渔父用手召唤子贡、子路，问孔子是干什么的？子路回答说："是鲁国的君子。"渔父问孔子钻研并精通什么学问？子贡说："孔氏心性敬奉忠信，亲身实践仁义，修治礼乐规范，排定人伦关系，对上来说竭尽忠心于国君，对下而言施行教化于百姓，造福于天下。"渔父笑着背转身去，边走边说道："孔子讲仁，真可说是仁了，恐怕其自身不能免于祸患，他离大道实在是太远了！"

子贡回来，把跟渔父的谈话报告给孔子。孔子推开身边的琴站起身来说："他恐怕是位圣人吧！"于是走下杏坛，来到湖泽岸边寻找渔父。渔父正操起船桨撑船而去，回头看见孔子，转过身来面对孔子站着。孔子连连后退，行礼上前。

渔父说："你来找我有什么事？"孔子说："刚才先生留下话尾而去，我不能领受其中的意思，希望能有幸听到你的谈吐以便最终有助于我！"渔父说："你实在是好学啊！"孔子又一次行礼后站起身说："我已经六十九岁了，没有能够听到过真理的教诲，怎么敢不虚心请教！"

渔父说："你所从事的活动，就是跻身于尘俗的事务。天子、诸侯、大夫、庶民，这四种人能够各自摆正自己的位置，就是社会治理的美好境界，摆不正位置，便会出现忧虑。田地荒芜居室破漏，衣服和食物不充足，赋税不能按时缴纳，妻子侍妾不能和睦，老少失去尊卑的序列，这是普通百姓的忧虑。能力不能胜任职守，本职工作不能办好，行为不清白，属下玩忽怠惰，爵位和俸禄不能保持，这是大夫的忧虑。朝廷上没有忠臣，都城的采邑混乱，不能顺和天子的心意，这是诸侯的忧虑。阴阳不和谐，寒暑变化不合时令，随意侵扰征战，以致残害百姓，礼乐不合节度，财物穷尽匮乏，人伦关系未能整顿，这是天子和主管大臣的忧虑。如今你上无君侯主管的地位，下无大臣经办的官职，却擅自修治礼乐，排定人伦关系，教化百姓，不是太多事了吗！"

渔父接着说："人有八种毛病，事有四种祸患，应该清醒明察。八种毛病指的是：不是自己职分以内的事也兜着去做，叫做总；没人理会也说个没完，叫做佞；迎合对方顺引话意，叫做谄；不辨是非巴结奉承，叫做谀；喜欢背地说人坏话，叫做谗；离间故交挑拨亲友，叫做害；称誉伪诈败坏他人，叫做慝；不分善恶美丑而随应相适，暗暗攫取自己喜欢的东西，叫做险。有这八种毛病的人，外能迷乱他人，内则伤害自身，因而不能和他们交往，圣明的君主更不能以他们为臣。所谓四患指的是：喜欢管理国家大事，随意变更常规常态，用以钓取功名，称作贪得无厌；自恃聪明专行独断，侵害他人刚愎自用，称作利欲熏心；知过不改，听到劝说却越错越多，称作犟头犟脑；跟自己相同就认可，跟自己不同即使是好的也认为不好，称作自负矜夸，这就是四种祸患。能够清除八种毛病，不再推行四种祸患，方才可以教育。"

孔子长声叹息，再次行礼后站起身来，说："我在鲁国两次受到冷遇，在卫国、宋国遭受羞辱，又被久久围困在陈国、蔡国之间。我不知道有什么过失，遭到这样四次诋毁？"渔父悲悯地改变面容说："你应该认真修养你的身心，谨慎地保持你的真性，把身外之物还与他人，那么也就没有什么拘系和累赘了。"

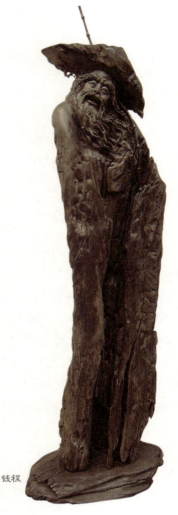

渔父对孔子的回答　钱程

　　孔子凄凉悲伤地说："请问什么叫做真？"渔父回答："所谓真，就是精诚的极点。不精不诚，不能感动人。勉强啼哭的人虽然外表悲痛其实并不哀伤，勉强发怒的人虽然外表严厉其实并不威严，勉强亲热的人虽然笑容满面其实并不和善。真正的悲痛没有哭声而哀伤，真正的怒气未曾发作而威严，真正的亲热未曾含笑而和善。真心的情感在心中而不外露，这就是看重真情本性。将上述道理用于人伦关系，侍奉双亲就会慈善孝顺，辅助国君就会忠贞不渝，饮酒就会舒心乐意，居丧就会悲痛哀伤。忠贞以建功为主旨，饮酒以欢乐为主旨，居丧以致哀为主旨，侍奉双亲以适意为主旨。饮酒目的在于达到欢乐，没有必要选用就餐的器具；居丧目的在于致以哀伤，不必过问规范礼仪；侍奉双亲目的在于达到适意，因而不必考虑使用什么方法。所以圣哲的人总是效法自然看重本真，不受世俗的拘系。可惜啊，你过早地沉溺于世俗的伪诈而很晚才听闻大道。"

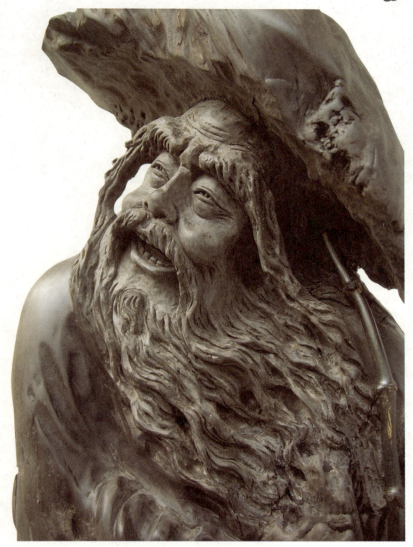

渔父对孔子的回答（局部）

孔子又一次深深行礼后站起身来，说："我孔丘有幸能遇上先生，您把我当作弟子，亲自教导。我冒昧请求受业于你门下，最终学完大道。"渔父回答说："迷途知返的人就可以与之交往，直至领悟玄妙的大道；不能迷途知返的人，不会真正懂得大道。你自己勉励吧，我得离开你了。"渔父撑船离开孔子，缓缓地顺着芦苇丛中的水道划船而去。孔子一直看着渔父离去，头也不回，直到水波平定，听不见桨声方才登上车子。

子路好奇地问道："我为先生服务已经很久了，不曾看见先生对人如此谦恭尊敬。一个捕鱼的人怎么能够获得你如此厚爱呢？"孔子伏身叹息说："大道之所在，圣人就尊崇。渔父对于大道，有着深刻的体悟，我怎能不尊敬他呢？"

《庄子·渔父》里那个令孔夫子"曲要磬折，言拜而应"的渔父形象，因道家思想在中国文化思想里的重要作用，而奠定了"渔"在渔樵耕读传统中的首要位置。

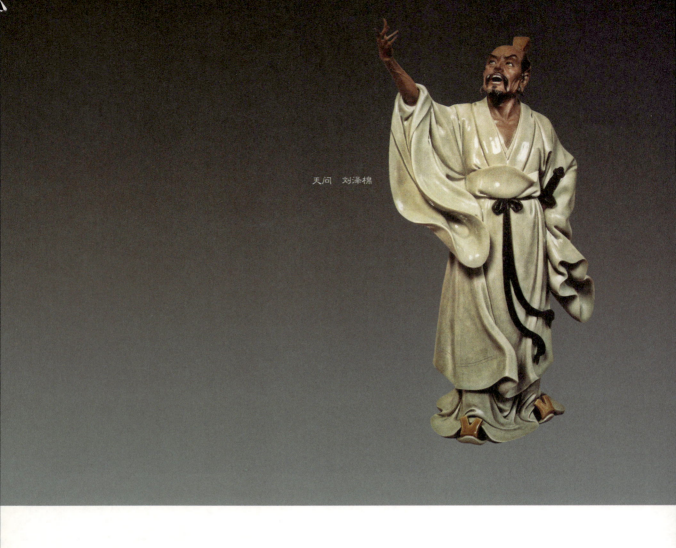

天问 刘泽棉

　　屈原所著《楚辞》中的《渔父》一章则讲了这么一个故事。屈原是楚国的高官，屡进忠言而遭到国君排斥。当楚国被灭亡之后，屈原已被放逐到郢都之南，就是今天湖南汨罗县，他悲愤交加，准备投汨罗江一死了之。屈原走到江边，"颜色憔悴，形容枯槁"，正准备投江之际，遇到了一个渔父。渔父问屈原为何流落于此，屈原回答说，举世皆浊我独清，众人皆醉我独醒，因而被放逐到这里。现在，楚国被灭了，奸人当道了，活着有什么意思？还不如自杀算了。渔父劝屈原要看破世人世事，世人都醉了，你一个人醒着干什么？你要接受这个时代，你要接受命运给你的安排，应该"随其流而逐其波"。屈原不听，执意欲"葬于江鱼之腹中"。渔父莞

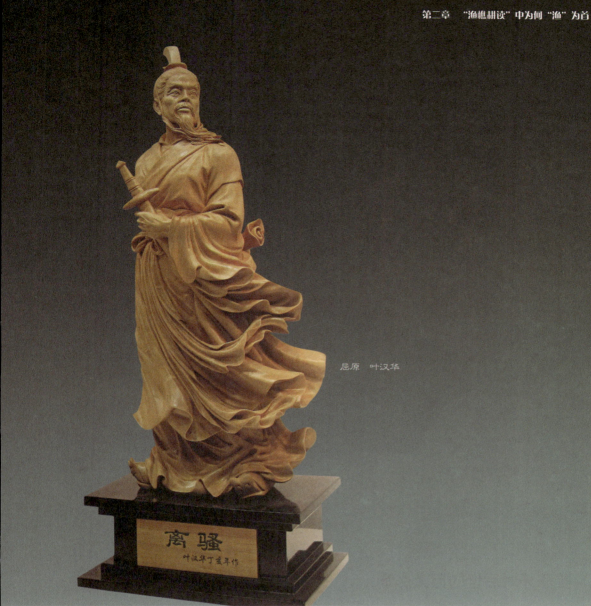

屈原　叶汉华

　　尔而笑，唱着"沧浪之水清兮，可以濯吾缨；沧浪之水浊兮，可以濯吾足。"的歌子远去。渔父在这里已成为一个欲引屈原悟道的先知，他的形象也随着屈原的故事一同留在了中国的历史中。

　　"籊籊竹竿，以钓于淇。岂不尔思？远莫致之。""之子于狩，言韔其弓。之子于钓，言纶之绳。"这是《诗经》中对于渔父的注释。虽然那时渔父垂钓大概还是一种谋生的手段，但"岂不尔思"已隐含了对渔父朦胧的思念情趣；"之子于钓"就是渔父的雏形。

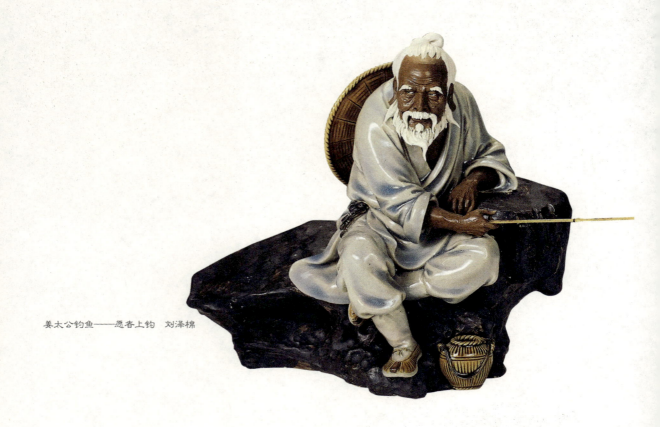

姜太公钓鱼——愿者上钩 刘泽棉

（二）姜子牙对后世的巨大影响

 渔的杰出代表人物除东汉时期的严子陵外，还有一位影响更大的人物，他就是殷商时期的吕尚，即民间传说中的姜太公。姜子牙，姓吕，名尚，字子牙，号飞熊，出生于东海上（今安徽临泉县姜寨），是我国商周之际杰出的政治家、军事家和谋略家。姜子牙是西周时期文王、武王、成王三代的主要政治、军事宰辅，为西周王朝的建立和巩固立下了卓著功勋。而且，他也是春秋战国时代最强大的封国之一——齐国的开国始祖。

 姜子牙是位饱学之士，胸怀韬略，但家居极贫，大半生在穷困潦倒中度过。姜子牙曾去殷商都城朝歌求仕，没有成功，乃辗转去陕西，终日在渭水兹源江边钓鱼。其实，姜太公在渭水是"钓人不钓鱼"，他钓鱼是假，借垂钓之名来观望时局，等待周文王的赏识，使自己的才华得以施展才是真。《吕氏春秋·谨听》称"太公钓于滋泉，遭纣之世也，故文王得之而王"。故其钓鱼以长杆、短线、直勾、背身的奇妙方式，却直钩不放鱼饵。别人见了感到奇怪，问其缘由，姜子牙说"愿者上钩"，因而有"姜太公钓鱼——愿者上钩"之说法。

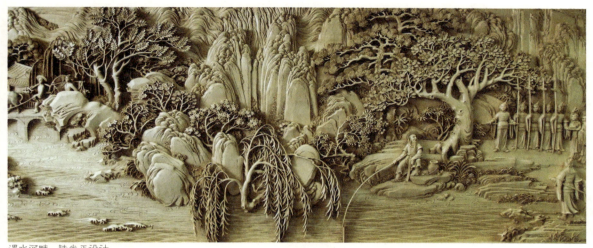

渭水河畔　陆光正设计

约在公元前1123年（帝辛31年），当姜子牙80岁时，遇见了西伯侯姬昌，即后来的周文王。姬昌认定他是当代难得的贤才，便礼聘他为专管军事的"师"。姜子牙老年得志，为周文王、周武王修文练武、励精图治，并策划推翻商纣的暴政。文王病重，托孤姜子牙，武王姬发仍以姜尚为师。最后率军3万大败商军于牧野，为武王奠定周朝。

姜子牙钓鱼，是渔翁的最高妙处，他不借助钓具，却"钓"到了周文王对他的重用，这才是文人们喜欢钓鱼的缘故。当然，其间也有类似于姜子牙般的渔者，驾着小舟缘溪捕鱼，归来时竹篓里是否有鱼倒不在乎，在乎的是体验到了比钓趣更高的一种希求过程。

姜子牙由于小说与民间传说的风行，被许多人奉为法术精通的神仙道人。不管是千军万马，还是妖魔鬼怪等，姜子牙样样精通，无所不能。道家思想是中国思想文化的最早源头之一，而姜子牙的形象恰恰是道家形象的一个代表，故把"渔"排在四者之首也就情有可原了。

"渔、樵、耕、读"是反映世俗生活题材的中心，其实通过这个内容却体现了儒家的哲理思想。而在这四大世俗生活题材中，最为我国历代诗人和画家们钟情并为之颂扬的便是渔隐生活，在文学艺术作品题材中，可谓俯拾皆是。从姜太公在渭水的"钓人不钓鱼"、李白《行路难》中的"闲来垂钓碧溪上"，到陆游在绍兴鉴湖的"闲时钓秋水"；从南宋画家马远的《秋江渔隐图》、明代画家仇英的《枫溪垂钓图》，到清代画家杨晋的《牧童渔夫图》，都是绝妙的写照。在这里没有功名利禄的羁绊，没有忧馋畏讥的心机。而白居易在《垂钓》中的"今来伴江叟，沙头坐钓鱼。"则更为明白。这是诗人身遭贬谪、饱经风霜之后对世事人生的重新审视，也是他寻求心理平衡的一种自慰。可以看出，白居易头脑中的儒家入世思想逐渐让位于释、道的出世思想。诗人故作悠闲的渔翁形象，在轻快潇洒中隐含着深沉的苦闷，自我排遣中也透露出几分达观。

滚滚长江东逝水　俞赛炜

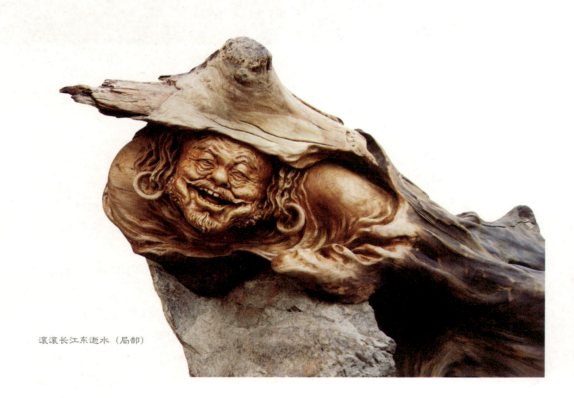

滚滚长江东逝水（局部）

（三）《三国演义》的开篇词

　　近读著名作家熊召政写的文章，他用三个故事来说明"渔"名列"渔、樵、耕、读"四种职业之首的道理，我认为更有说服力。

　　熊召政先生讲的第一个故事是中国历史上第一个渔翁的形象，这个渔翁的故事发生在春秋时期，即楚国大夫伍奢遭到灭门之祸，他的第二个儿子伍子胥逃了出来。在吴楚两国交界的一条大江里，是一位渔翁舍身求义，救了他。这个渔翁我在前面已说过，这里便不展开了。

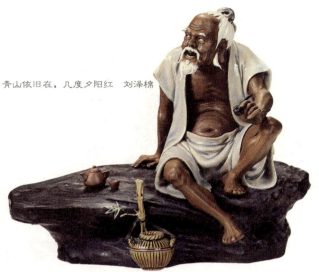

青山依旧在，几度夕阳红　刘泽棉

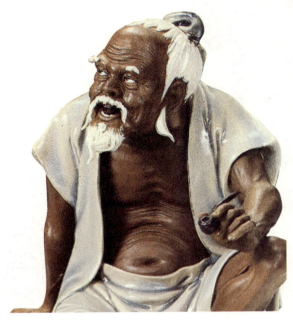

青山依旧在，几度夕阳红（局部）

 熊召政先生讲的第二个故事是战国晚期的诗人屈原。屈原被放逐后，游于江边。渔父问屈原为何流落于此。屈原回答说，举世皆浊我独清，众人皆醉我独醒，因而被放逐到这里。渔父劝屈原该看破世人世事，不必"深思高举"。屈原不听，执意欲"葬于江鱼之腹中"。渔父莞尔而笑，唱着"沧浪之水清兮，可以濯吾缨；沧浪之水浊兮，可以濯吾足。"的歌子远去。渔父在这里已成为一个欲引屈原悟道的先知。这个渔翁我在前面也已说过，这里便不展开了。

 熊召政先生讲的第三个故事是《三国演义》开篇的那首词：

 "滚滚长江东逝水，浪花淘尽英雄，是非成败转头空，青山依旧在，几度夕阳红。白发渔樵江渚上，惯看秋月春风，一壶浊酒喜相逢，古今多少事，都付笑谈中。"

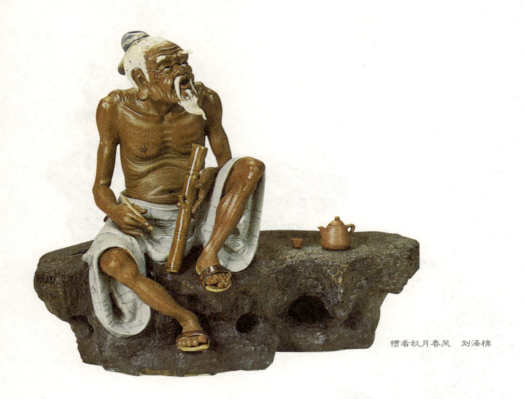

惯看秋月春风　刘泽棉

这首词的作者并不是《三国演义》的作者罗贯中，而是明嘉靖年间状元出身的杨慎。杨慎学问很好，但官运不佳，因为参与一场皇统问题上的政治争论，与嘉靖皇帝结下了不解的仇恨，被朝廷流放云南，终生不赦。个人的坎坷遭遇，让杨慎羡慕一辈子与世无争的江上渔翁。从古到今几千年，今天这个朝代死掉了，明天那个朝代建立起来了，在渔翁的眼睛里，这只不过是太阳从东边升起从西边落下，是自然的规律。人间的兴衰更替，不必看得太认真。渔翁在日夜流淌的江流上，成年累月看着秋月春风，不会被小人构陷，不会被功名累死，无忧无虑，超脱无争。杨慎是在流放的途中写下这首词的，他的这首词被罗贯中看中，成了《三国演义》的开篇词，同时也成了这部书的主题思想。

渔翁是独善其身的，他永远是那么悠闲的，读书人羡慕渔翁的就是那一份平淡、那一份悠闲。历史有成功者的历史，也有失败者的历史，还有旁观者的历史，渔翁是作为旁观者来看待历史的，这是读书人将他摆在第一位的原因。

第二章 "渔樵耕读"中为何"渔"为首 23

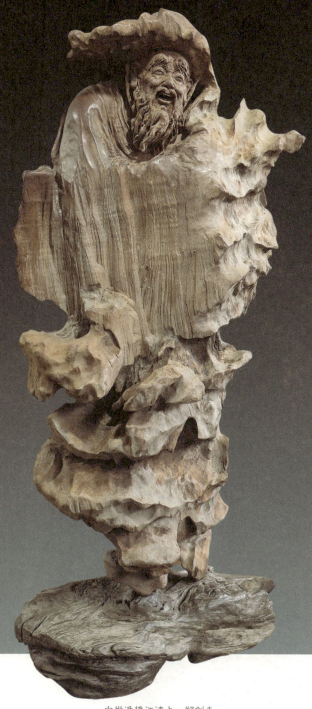

白发渔樵江渚上　郑剑夫

一壶浊酒喜相逢　谭荣初

一壶浊酒喜相逢（局部）

第二章 "渔樵耕读"中为何"渔"为首

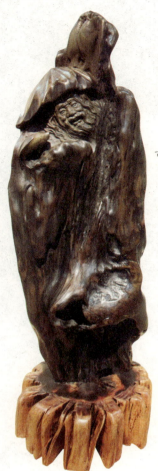

古今多少事　郑兴国

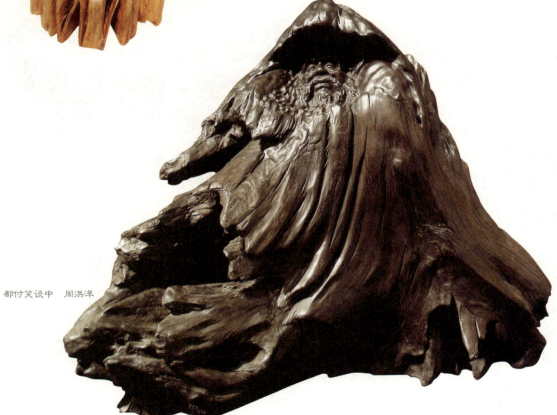

都付笑谈中　周洪洋

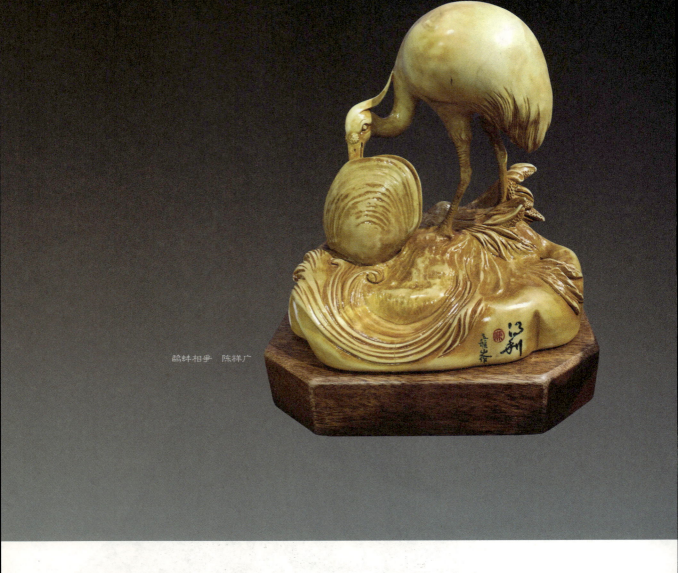

鹬蚌相争　陈祥广

（四）鹬蚌相争，渔翁得利

"鹬蚌相争，渔翁得利"出自《战国策·燕策》的一则寓言故事：战国时期，赵国正在攻打燕国，谋士苏代为了燕国的国家利益，挺身而出，去赵国劝说赵惠王：我这次来的时候，经过易水，看见一只河蚌正张着壳晒太阳。有一只鹬鸟，出其不意地猛然伸出长喙去啄河蚌的肉。河蚌连忙把壳合拢，紧紧地夹住了鹬鸟的长喙。鹬鸟挣扎着拔不出来，就说："你在太阳下，今天不下雨，明天不下雨，你就会死。"河蚌也对鹬说："今天不放开你，明天不放开你，你也会死！"两个谁也不肯相让。

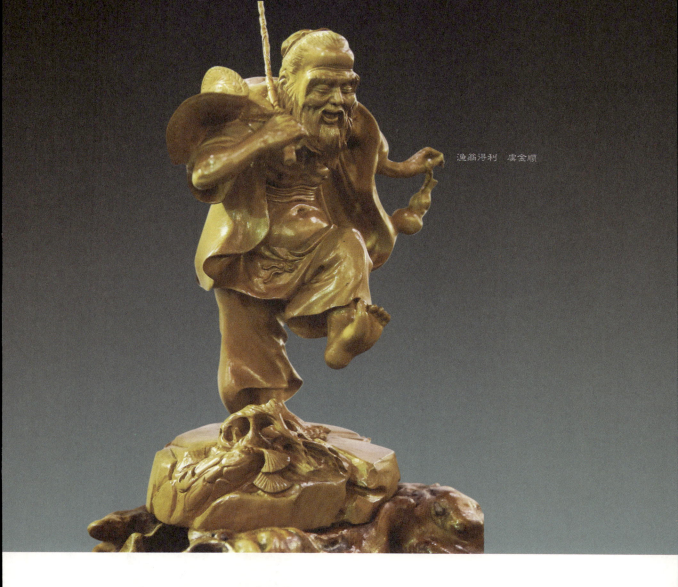

渔翁得利　虞金顺

　　这时，早已守候在芦苇中的渔翁趁机把它们一起捕获了。现在赵国要去攻打燕国，燕赵两国相持不下，日子久了，双方的力量都消耗得很厉害，不过是"鹬蚌相争"而已，我担心强大的秦国成为鹬蚌相争中渔翁那样的角色。所以我希望大王仔细地考虑考虑。面对雄心勃勃意欲伐燕的赵惠王，苏代不是直陈赵国攻打燕国的是非对错，而是巧用寓言故事来说理，不仅展示了他过人的胆识，而且展示了他高超的语言艺术。惠王听了苏代的话，感到很有道理，便停止了攻打燕国的行动。

　　通过这个故事，我们可以看到一些很有趣的道理。在纷繁复杂的矛盾斗争中，如果对立的双方相持不下，就会两败俱伤，给第三者坐收渔利。

中国传统形象图说 · 渔 翁

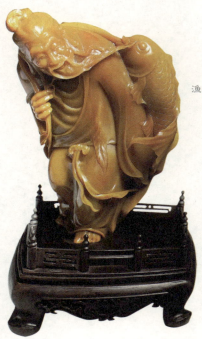

渔翁得利 张烈锋

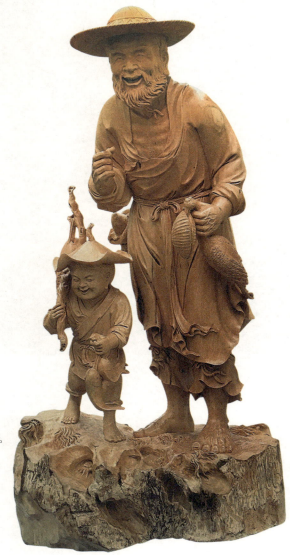

鹬蚌相争，渔翁得利 叶向品

第二章 "渔樵耕读"中为何"渔"为首

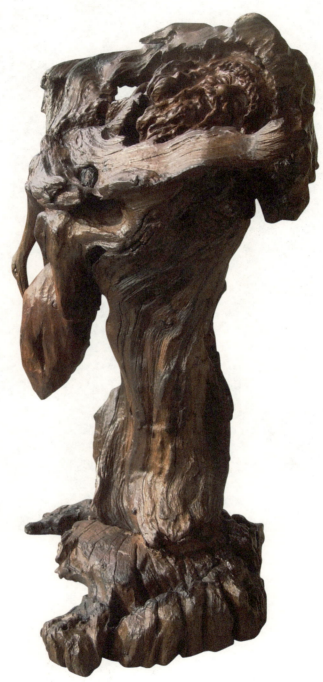

鹬蚌相争渔翁得利　屠振权

喜获大利　刘泽棉

喜获大利（局部）

　　值得着重提出的是：鱼为多仔的动物，繁殖力强，在中国传统形象中是一种吉祥物，象征多子多福。鱼又与"余"谐音，表示了人们期盼生活美满、年年有余的愿望。因此，这个题材不仅受到历代士大夫阶层的青睐，而且更成了一代又一代人们的吉祥用语，财富的象征，历久弥新，长盛不衰。这里我们特撷取几件"渔翁得利"方面的艺术作品，供大家鉴赏。通过"鹬蚌相争，渔翁得利"这条主线，造型艺术家们延伸出"喜获大利""喜获渔利""福满鱼丰""一举三得""收获的喜悦""大鱼破浪来""渔乐无穷""丰乐图""丰收的喜悦""人寿年丰""福寿有余""祖孙有余""梦""意外收获""利来颜开""喜获丰收""勤劳得利""又是一个丰收日""喜得双利（鲤）""喜获大利（鲤）""连年获利""又获大利（鲤）"等题材的作品，其中"喜获大利"竟出现多种艺术形式的作品，耐人寻味。

第二章 "渔樵耕读"中为何"渔"为首

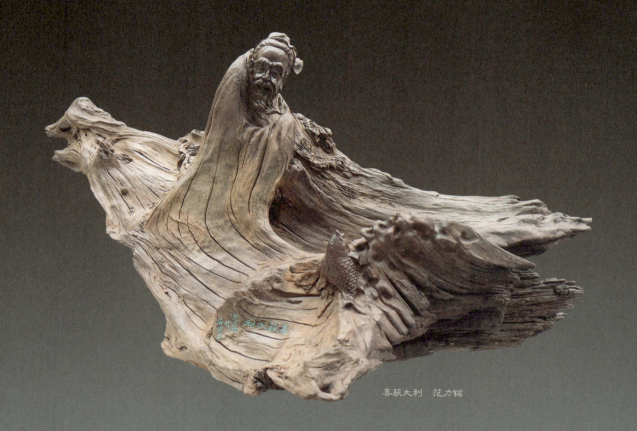

喜获大利　范力铭

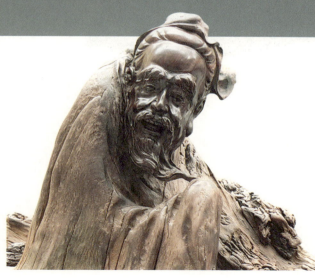

喜获大利（局部）

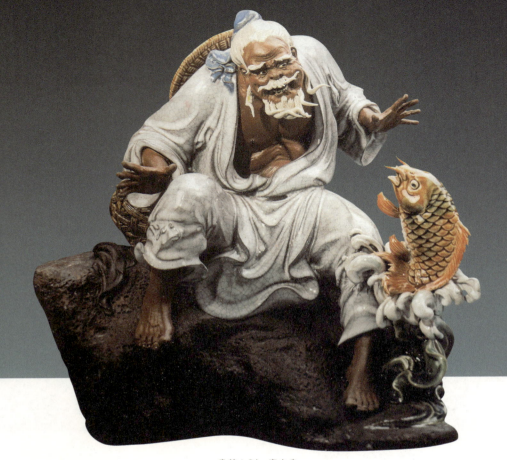

喜获大利　庞文忠

第二章 "渔樵耕读"中为何"渔"为首

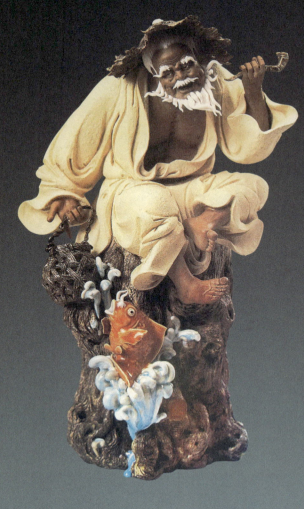

喜获渔利　庞毅豪

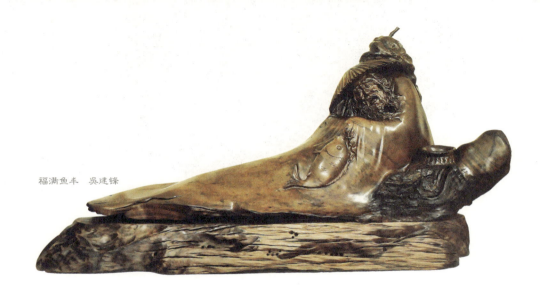

福满鱼丰　吴建锋

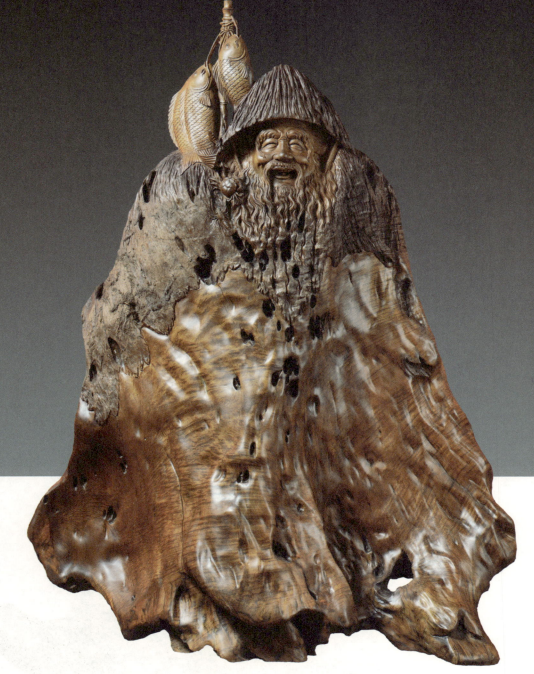

一舉三得　吳杰

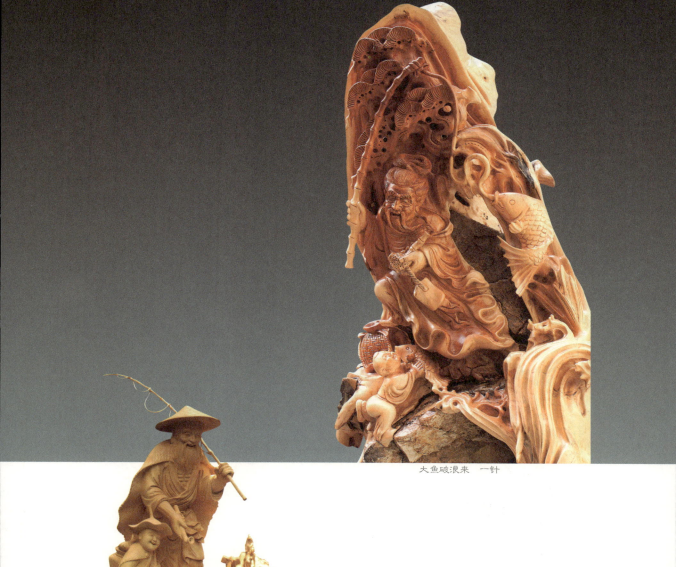

大鱼破浪来　一针

收获的喜悦　林进滇

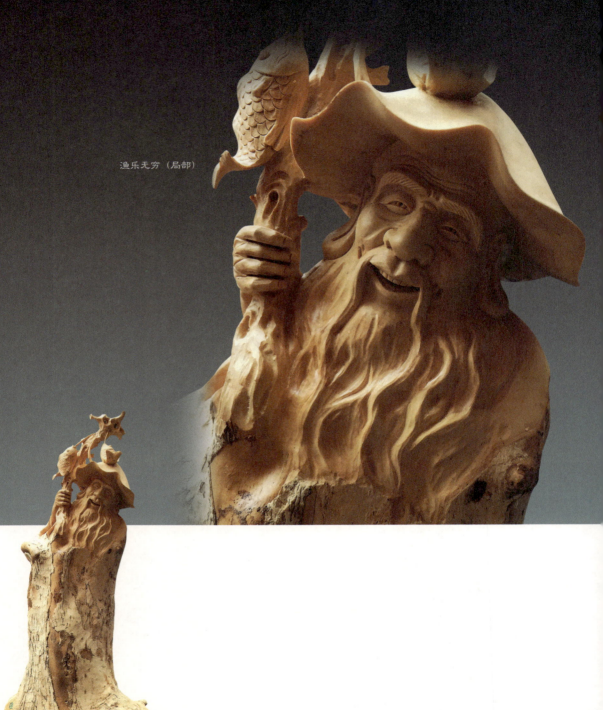

渔乐无穷（局部）

渔乐无穷　郑建明

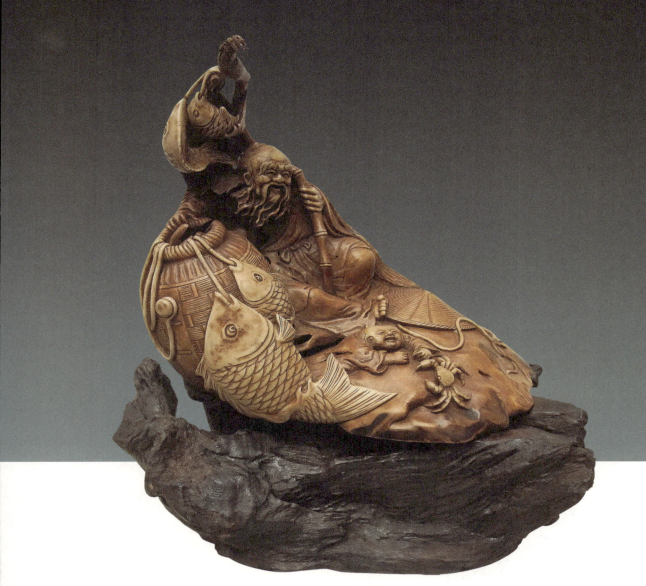

丰乐图　张德和

中国传统形象图说 · 渔 翁

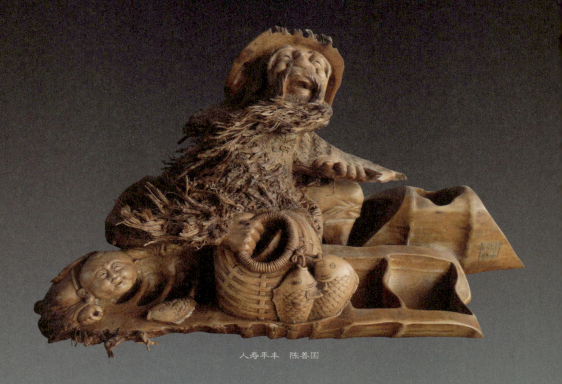

人寿年丰　陈善国

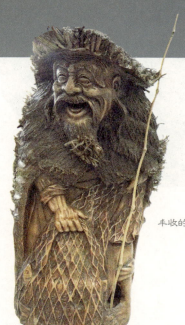

丰收的喜悦　朱利勇作　孙映忠藏

第二章 "渔樵耕读"中为何"渔"为首 39

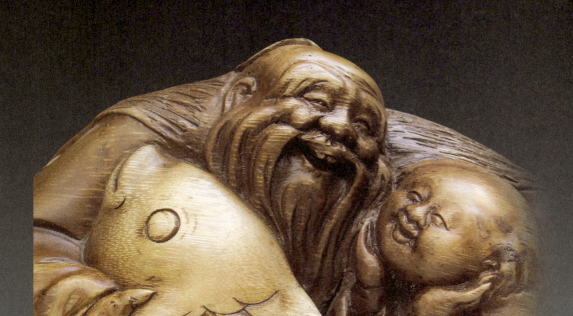

福寿有余　象山竹根雕（局部）

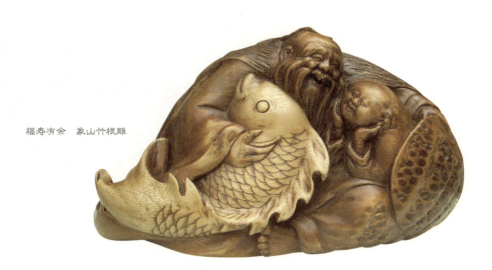

福寿有余　象山竹根雕

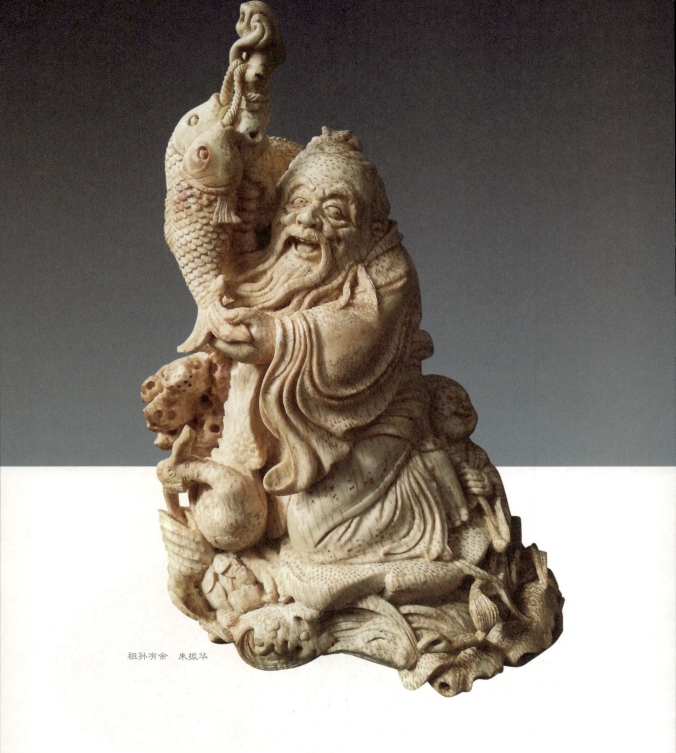

祖孙有余　朱振华

第二章 "渔樵耕读"中为何"渔"为首 41

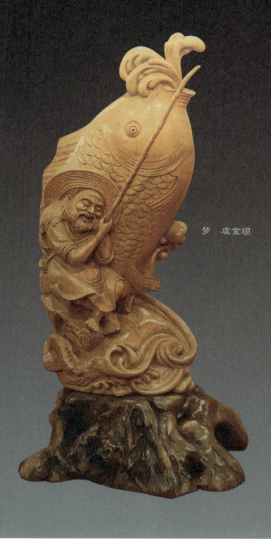

梦　虞金顺

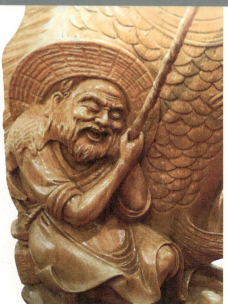

梦（局部）

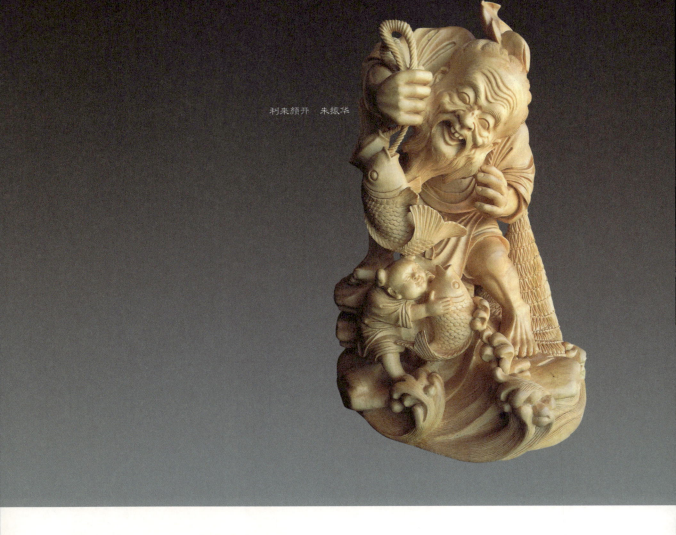

利来颜开　朱振华

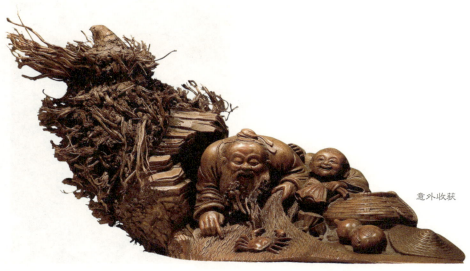

意外收获

第二章 "渔樵耕读"中为何"渔"为首

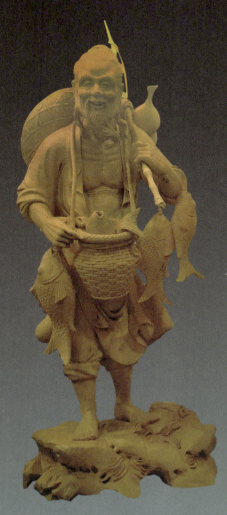

喜获丰收　佚名

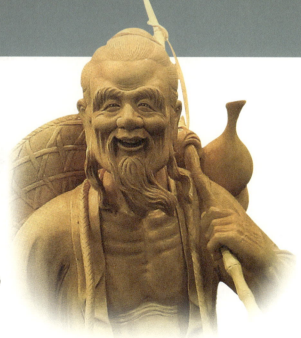

喜获丰收（局部）

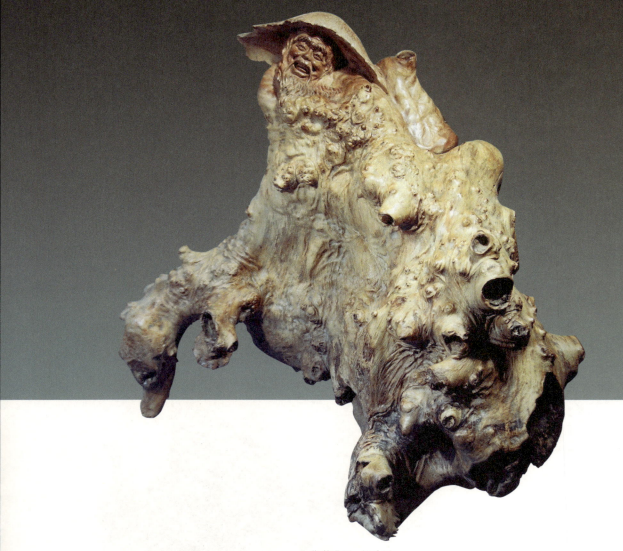

勤劳得利　钱乐州

第二章 "渔樵耕读"中为何"渔"为首

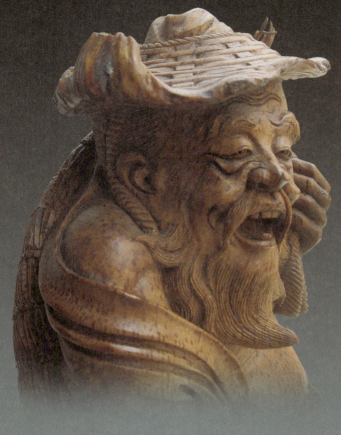

又是一个丰收日（局部）

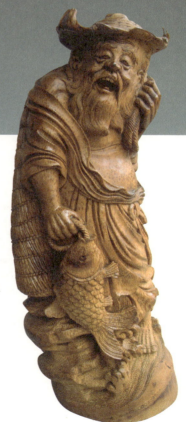

又是一个丰收日　朱振华作　陈盘大藏

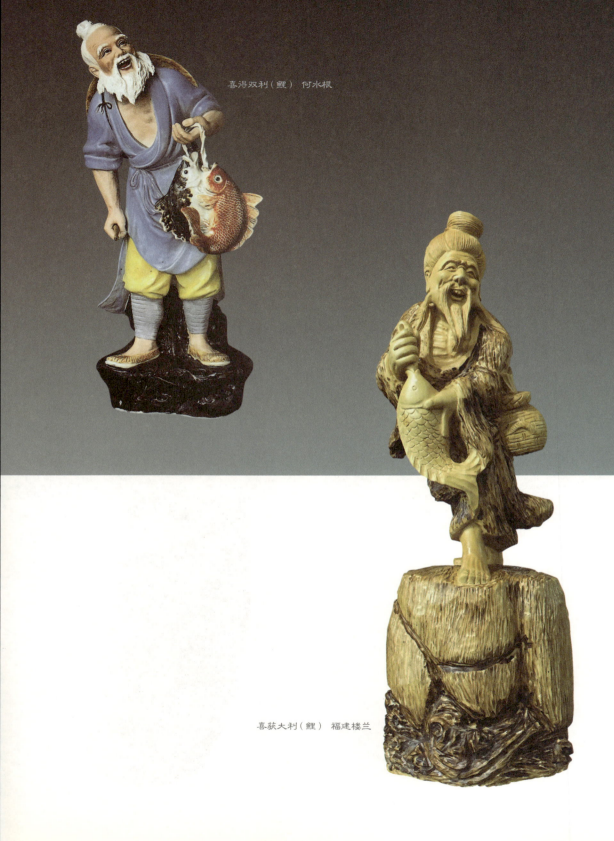

喜得双利（鲤） 何水根

喜获大利（鲤） 福建楼兰

第二章 "渔樵耕读"中为何"渔"为首

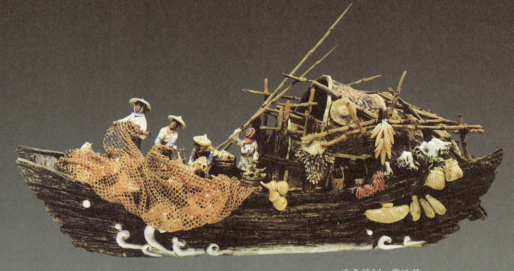

连年获利　霍培英

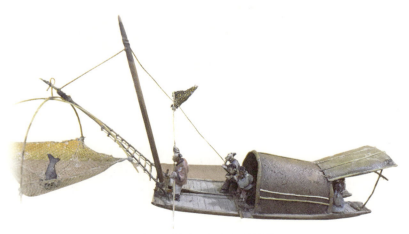

又获大利（鲤）　陈时洪　陈静漂

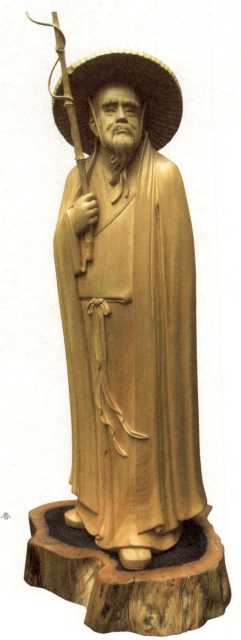

官宦退隐的归宿　杨华春

（五）官宦退隐之后寻求的生活归宿

在"渔、樵、耕、读"这四大世俗生活题材中，渔翁的生活受到历代士大夫阶层的青睐，他们往往把"渔"与看破红尘、归隐山林的隐士生涯等同起来。红尘从此逝，江海寄余生，这成了很多官宦用来表示退隐之后所寻求的生活归宿。

第二章 "渔樵耕读"中为何"渔"为首

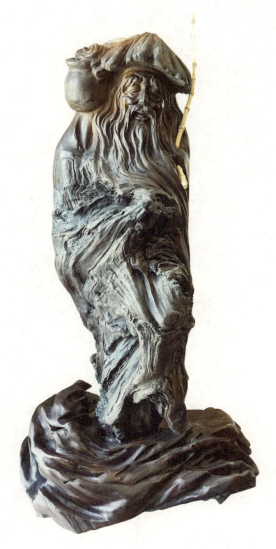

写取一枝清瘦竹，秋风江上作钓竿　谭荣初

"乌纱掷去不为官，囊囊萧萧两袖寒。写取一枝清瘦竹，秋风江上作钓竿。"渔翁是读书人理想的化身，是老庄哲学的典型代表。渔翁在沉重的世俗生活中，显得那么飘逸、那么超然。当士大夫阶层在仕途及其他环境中遭到失落、挫折时，便寻求一种世外桃源式的"渔隐"生活，达到"独把钓竿终远去"的超脱境界，以使自己回到自然、真实的感性中来。从而使"渔隐"成了中国的一种独特文化。这便是"渔樵耕读，四大贤人"要把渔翁放在第一位的原因。

一叶小舟，出没风波里（局部）

一叶小舟，出没风波里

其实，"渔"者的境界有两种，为生计而渔者，其捕鱼的境遇为养活全家：一叶小舟，出没风波里，捕到些珍贵的鲈鱼，自己也舍不得吃，须拿去卖。

第二章 "渔樵耕读"中为何"渔"为首

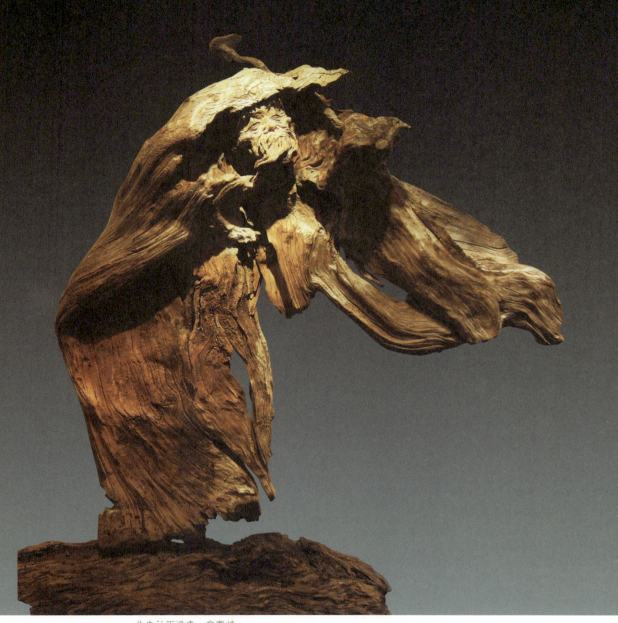

为生计而渔者　俞赛炜

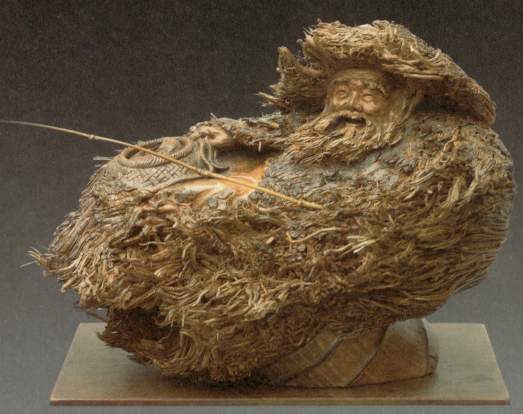

欸乃声中渡沧桑　葛安飞

第二章 "渔樵耕读"中为何"渔"为首

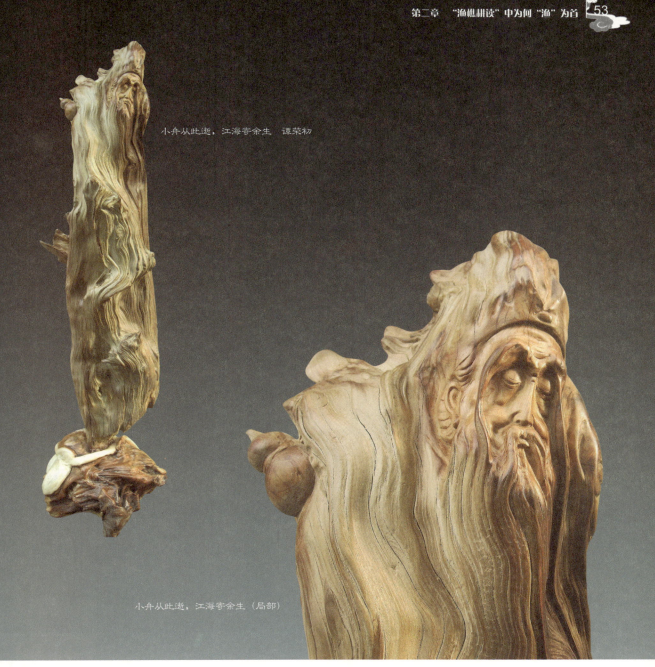

小舟从此逝，江海寄余生　谭荣初

小舟从此逝，江海寄余生（局部）

　　那些官场失意的文人们喜欢的垂钓就不一样，他们曾经替人充当诱饵去为上司沽名钓誉，一旦失意后，心存得失的反差上升，为发泄被强权戏弄的悔恨，他们以垂钓来模拟过去自己在官场上的际遇，好让那些上钩的鱼儿也来充当一回悲剧的角色。庄子有言："钓鱼闲处，此江海之士，避世之人，闲暇者之所好也。"这便是个中的写照。

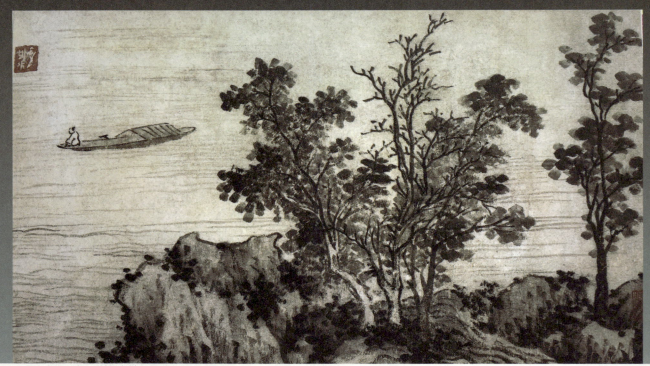

万顷波中得自由 金铉（明）

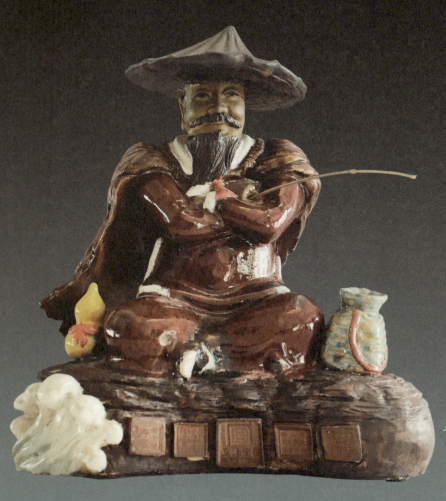

春钓滩　黄浩星

　　自古至今钓鱼者中，钓者如云，上至王侯将相，下至黎明百姓，皆钓不亦乐乎。我们来看看古人的垂钓境界："春钓滩，夏钓潭，秋钓荫，冬钓阳。"可见一年四季皆可垂钓，春钓者若能将其身融于大自然之中，一根渔竿在手，绿树丛中抛出鱼饵，令人心旷神怡，达到物我两忘的境界，那更是一种人生享受。

　　"一觉安眠风浪俏，无荣无辱无烦恼。"渔翁是独善其身的，他永远是那么的悠闲，那么的超脱，这是读书人羡慕渔翁的原因。

 中国传统形象图说 · 渔 翁

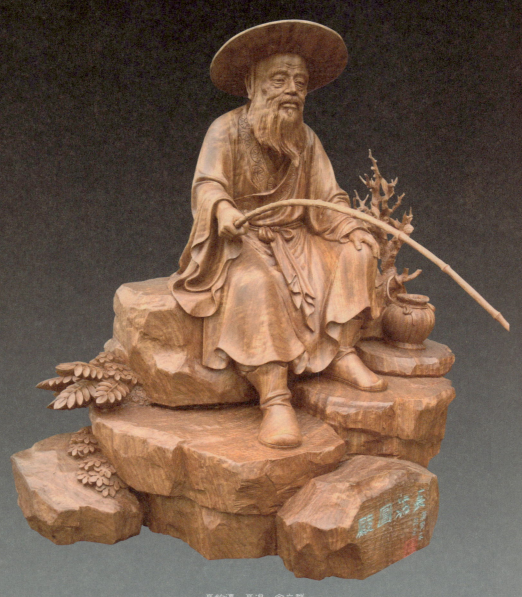

夏钓潭　夏浪　金立群

第二章 "渔樵耕读"中为何"渔"为首　57

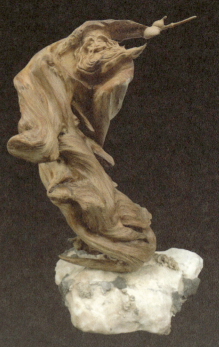

秋钓荫　孙益

秋钓荫（局部）

冬钓阳　吴筱阳作　孙映忠藏

第二章 "渔樵耕读"中为何"渔"为首

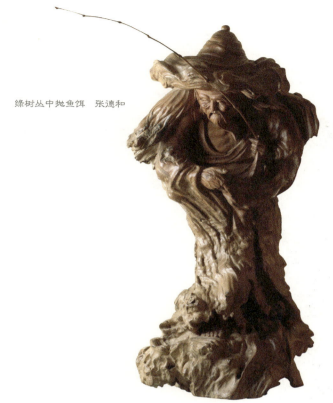

绿树丛中抛鱼饵　张德和

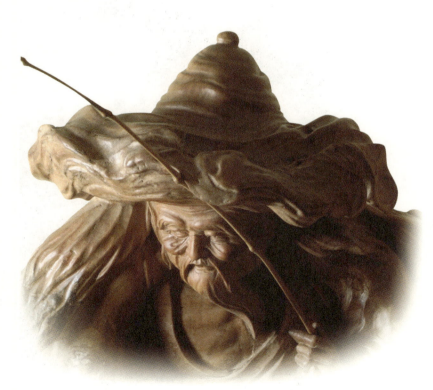

绿树丛中抛鱼饵（局部）

中国传统形象图说 · 渔 翁

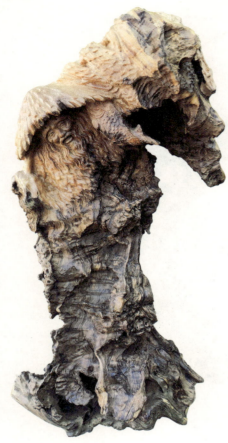

一生悠闲乐无涯　吴筱阳

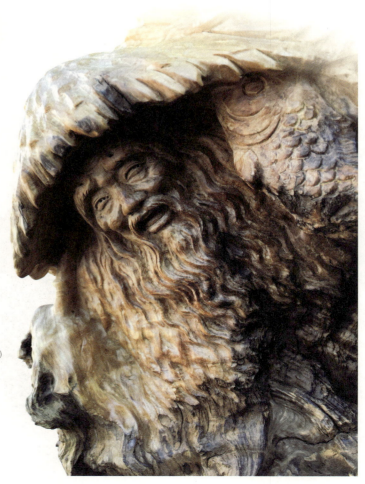

一生悠闲乐无涯（局部）

第三章
唐诗宋词中的渔翁形象

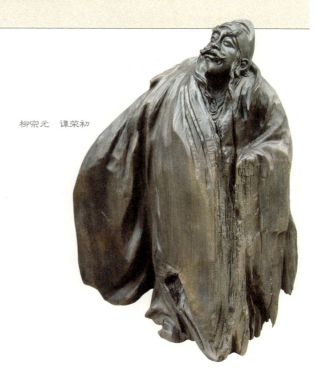

柳宗元　谭荣初

"渔、樵、耕、读"是反映世俗生活题材的中心,其实通过这些内容也体现了儒家的哲理思想。而在这四大世俗生活题材中,最为我国历代诗人钟情并为之颂扬的便是渔隐生活。在唐诗宋词作品中,有各式各样的"渔翁",他们大多数因遭遇挫折而看透世事,从而希望过一种"侣鱼虾而友麋鹿"般与世隔绝的生活。他们用自己独特的方式表达对世事的不满,透露出一种无可奈何的情怀。

从李白诗中的"闲来垂钓碧溪上"到杜甫诗中的"江湖满地一渔翁";从张继诗中的"月落乌啼霜满天,江枫渔火对愁眠。"到张籍诗中的"竹深村路远,月出钓船稀。";从王维诗中的"请留盘石上,垂钓将已矣。"到白居易诗中的"今来伴江叟,沙头坐钓鱼。";从张志和在《渔歌子》里的"青箬笠,绿蓑衣,斜风细雨不须归。"到陆游在绍兴鉴湖的"懒向青门学种瓜,只将渔钓送年华。"都是绝妙的写照。

我们可以说,渔翁的形象体现着诗人向往的理想人格与生活,这个形象是高洁的,悠然自得的,同时又是虚无缥缈的。纵情山水、超然世外、孤高又不免孤寂的情怀,是诗人寄托自己志趣的表现。白居易在《垂钓》中的"今来伴江叟,沙头坐钓鱼"则更为明白,是诗人身遭贬谪、饱经风霜之后对世事人生的重新审视,也是他寻求心理平衡的一种自慰。可以看出,白居易头脑中的儒家入世思想逐渐让位于释、道的出世思想。诗人故作悠闲的渔翁形象,在轻快潇洒中隐含着深沉的苦闷,自我排遣中也透露出几分乐"隐"的达观。

渔翁夜傍西岩宿，晓汲清湘燃楚竹。

烟销日出不见人，欸乃一声山水绿。

回看天际下中流，岩上无心云相逐。

　　这首七言古诗《渔翁》是我们重点推出的作品，其作者是唐代文学家、哲学家柳宗元。柳宗元（公元773年～公元819年），字子厚，河东解州（今山西省运城县解州镇）人，与韩愈共同倡导古文运动，同被列入"唐宋八大家"。唐德宗时期柳宗元中进士，授校书郎，调蓝田尉，升监察御史里行。公元806年（唐宪宗元和元年），柳宗元参加了王叔文为首的政治革新运动，而被贬官到有"南荒"之称的永州，名为司马，实际上是毫无实权而受地方官员监视的"罪犯"。柳宗元精神上受到了很大刺激和压抑，他怀着幽愤的心情，借描写山水景物，借歌咏隐居在山水之间的渔翁，来寄托自己清高而孤傲的情感，抒发自己在政治上失意的郁闷苦恼，写下了著名的《永州八记》，《渔翁》就是其中的一首代表作。

　　这首诗取题渔翁，但是，诗人并非孤立的为渔翁画像，而是把渔翁置身于山水天地之中，使渔翁和自然景象浑然融化，结成不可分割的一体，共同展示着生活的节奏和内在的机趣。全诗共六句，按时间顺序，分三个层次。

　　"渔翁夜傍西岩宿，晓汲清湘燃楚竹。"渔翁夜晚靠着西山岩石歇息，天亮后他汲取湘水燃起楚竹。渔翁以忙碌的身影形象地显示着时间的流转。伴随着渔翁的活动，诗人的笔触又自然而然地延及西岩、清湘、楚竹，于是，山、水、竹这些仿佛不经意地出现在诗句中的零星物象，在读者脑海中构成了清新而完整的画面。

　　"烟销日出不见人，欸乃一声山水绿。"这是最见诗人功力的妙句，历来为世人所称赞。一方面是自然景色：烟销日出，这里的"销"是消散的意思，烟雾消散，太阳出来，山水顿绿；一方面是渔翁的行踪：渔船离岸而行，空间传来"欸乃"一声，这里的欸乃，系象声词，一说指桨声，一说是人长呼之声。而诗句末尾的"绿"，虽是一字之微，却使全境俱活，不仅呈现出色彩的功能，而且给人一种动态感。

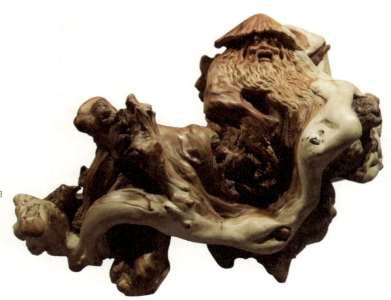

渔翁夜傍西岩宿　吴筱阳

"回看天际下中流,岩上无心云相逐。"日出以后,画面更为开阔。此时渔船已进入中流,而回首骋目,只见山巅上正浮动着片片白云,好似无忧无虑地前后相逐,诗境悠逸恬淡,可谓余音绕梁。

此诗通过渔翁在山水间获得内心宁静的描写,表达了作者在政治革新失败、自身遭受打击后寻求超脱的心境。全诗就像一幅飘逸的风情画,充满了色彩和动感,境界奇妙动人。

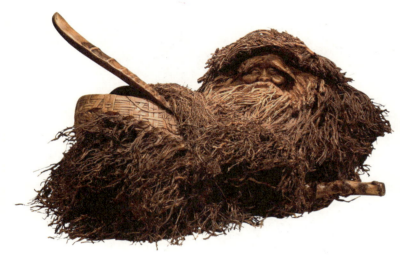

欸乃一声山水绿　张德和

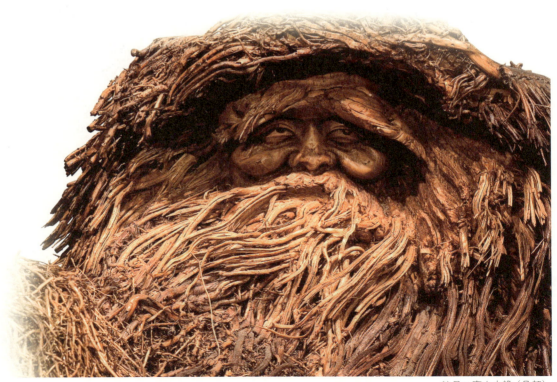

欸乃一声山水绿(局部)

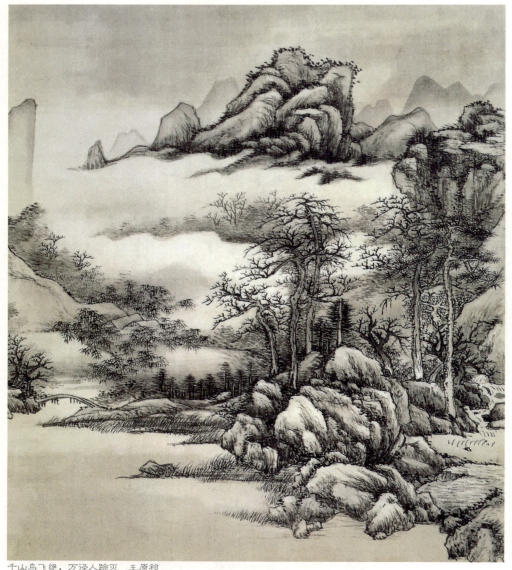

千山鸟飞绝,万径人踪灭　王原祁

千山鸟飞绝,万径人踪灭。
　　孤舟蓑笠翁,独钓寒江雪。
　　这首《江雪》五言绝句亦是柳宗元的传世杰作,诗人只用了二十个字,就描绘了一幅幽静寒冷的画面:山上是雪,路上也是雪,而且"千山""万径"都是雪,才使得飞鸟全都断绝,不见人影踪迹。

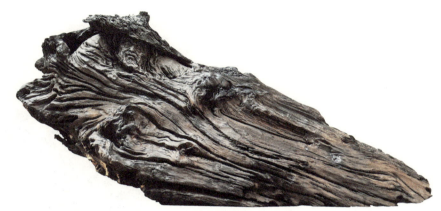

孤舟蓑笠翁，独钓寒江雪　徐州奇木雕艺馆

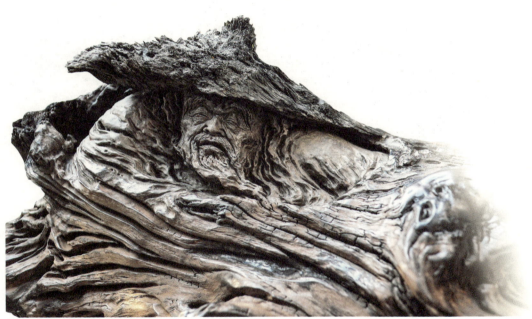

孤舟蓑笠翁，独钓寒江雪（局部）

在下着大雪的江面上，一叶小舟，一个穿戴蓑笠的老渔翁，独自在寒冷的江心垂钓。天地之间是如此纯洁而寂静，一尘不染，万籁无声；渔翁的生活是如此清高，渔翁的性格是如此孤傲。

其实，这个被幻化了的、美化了的渔翁形象，并不是缘江而居、沿江捕鱼为养家糊口而生的渔翁，柳宗元笔下的渔翁境界不一样，他们的脑中可以专意地等待鱼儿上钩，也可以心不在焉，想些与钓鱼不相干的开心事。因此柳宗元钓不钓鱼无所谓，但不能不"独钓寒江雪"。这个"孤舟蓑笠翁"是柳宗元憎恨当时那个一天天在走下坡路的唐代社会而创造出来的一个幻想境界，亦是作者思想感情的寄托和写照。

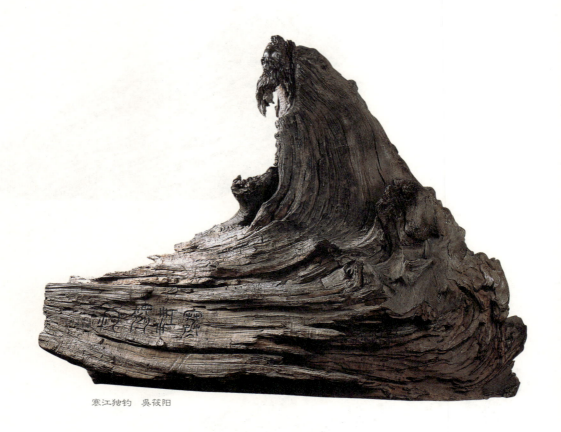

寒江独钓　吴筱阳

每读一遍这首《江雪》五言绝句，我都会不自禁地沉醉于这寥寥二十个字所呈现的幽静寒冷意境中。作者用白描的手法，勾勒出了冬雪江面上一位自得其乐的渔翁形象。一股闲适，一股洒脱，一股与世无争的意蕴从字里行间弥漫开来，让人生发出无限的向往。

历代文人对这首《江雪》五言绝句无不交口称绝，艺术家们也争相以此为题，创作出不少动人的江天雪景作品。

木雕艺术家吴筱阳创作的"寒江独钓"是一件渔翁题材的佳作。作品取材于一块巨型的古沉木，它长150厘米，高120厘米，上部疙瘩斑斑，下部肌理纵横，既有突出的鸡眼，又有深隐的孔穴。正是这块巨型怪木，使吴筱阳引发了对唐代诗人柳宗元那首脍炙人口的《江雪》诗的感慨，使他在这块古沉木中激起了创作的热情，拿起刀凿，迫不及待地沿着自己的思路敲打起来。他把雕功凝聚在渔翁脸部的刻画上：这是一位饱受风雨侵蚀和岁月沧桑的老渔翁，那刀削似的皱纹，紧抿的嘴唇，眯起的双眼，下垂的眉毛和微微前拱的胡子，使人感到老渔翁正在风雪弥漫的寒江边全神贯注地垂钓，他手拿渔竿，期盼在寒冷的江雪中钓出温暖的希望。作品除头部作了重点刻画外，其他部位则一概顺其自然，给观众以想象的空间。

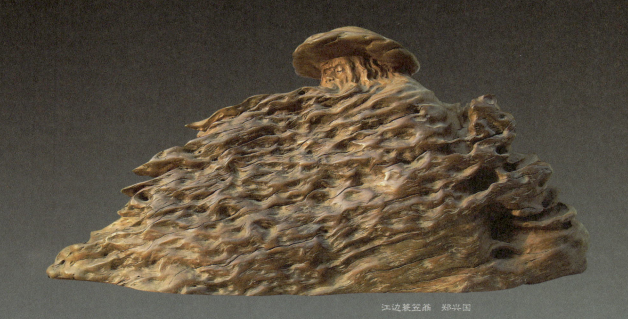

江边蓑笠翁　郑兴国

郑兴国创作的"江边蓑笠翁"巧妙地运用了古沉木的纹理,同样刻画了渔翁生活的艰辛。作品取材于一块小型的土黄色沉木,创制者把雕功凝聚在渔翁头部的刻画上,他头戴斗笠,双眼眯起,似在凝视前方,又似乎在思考什么问题。那沉木的纹理似滔滔江水,又似渔翁的蓑衣,并与渔翁在寒风中飘曳的须发融合在一起,为作品增添了几分沧桑,几分意蕴。其他如"独钓寒江""曲岸深潭一渔叟""风雪渔翁""钓出希望""钓出温暖""风雪钓翁"等作品,都是雕刻艺术家们在柳宗元这首《江雪》五言绝句的感召下创作出来的。

中国传统形象图说·渔 翁

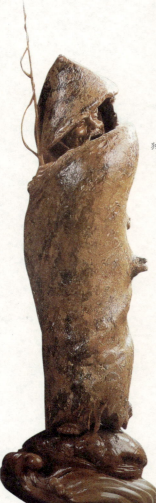

独钓寒江　高公博

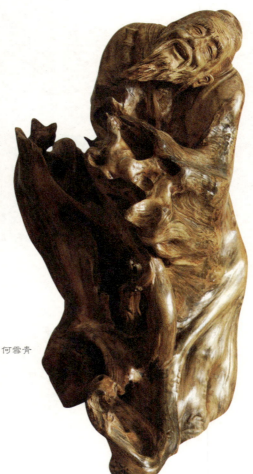

曲岸深潭一渔叟　何雪青

第三章　唐诗宋词中的渔翁形象

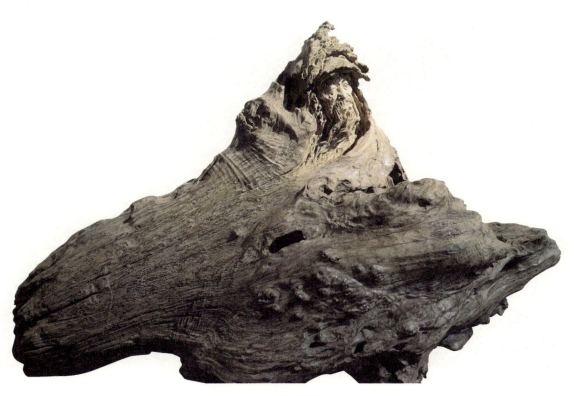
风雪渔翁　郑剑夫

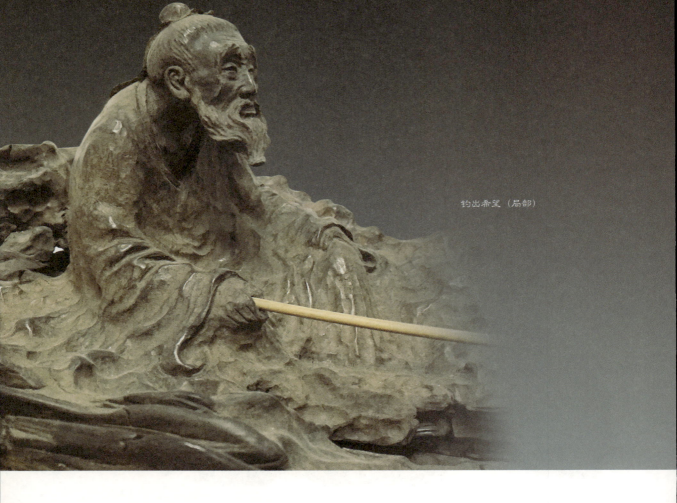

钓出希望（局部）

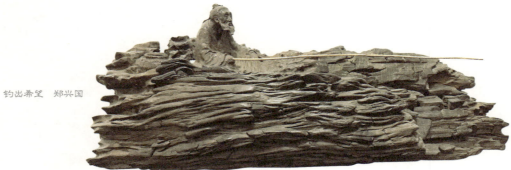

钓出希望　郑兴国

第三章 唐诗宋词中的渔翁形象

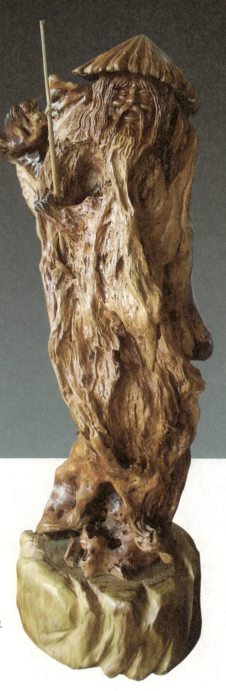

钓出温暖 吴筱阳作 孙映忠藏

风雪钓翁　筱阳博艺馆

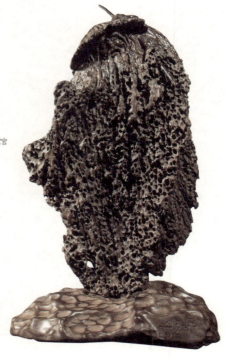

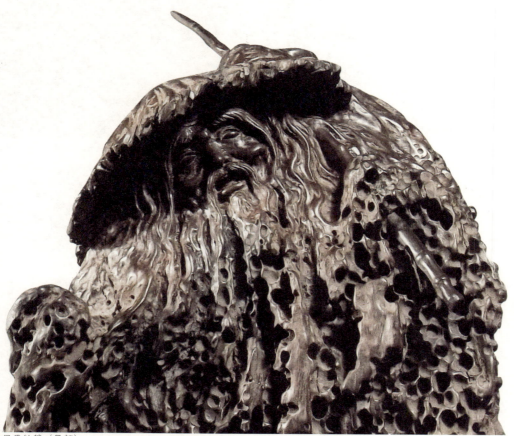

风雪钓翁（局部）

第三章 唐诗宋词中的渔翁形象

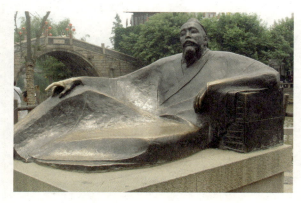

《枫桥夜泊》作者张继

枫桥夜泊（局部）

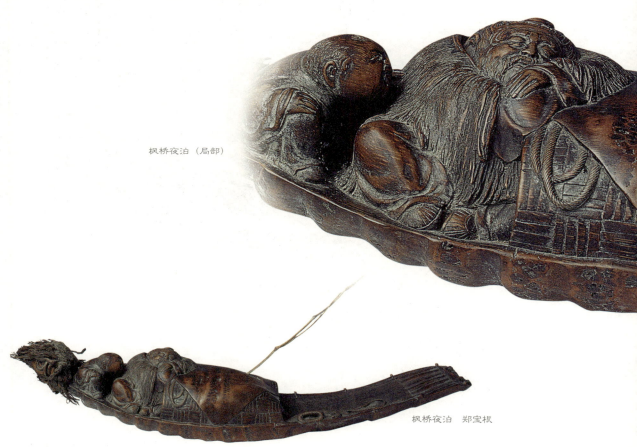

枫桥夜泊 郑宝根

　　月落乌啼霜满天，江枫渔火对愁眠。
　　姑苏城外寒山寺，夜半钟声到客船。

　　这首《枫桥夜泊》羁旅诗是唐朝安史之乱后，诗人张继途经寒山寺时写下的千古绝唱。在这首诗中，诗人精确而细腻地讲述了一个客船夜泊者对江南深秋夜景的观察和感受，勾画了月落乌啼、霜天寒夜、江枫渔火、孤舟客子等景象，有景，有情，有声，有色。诗句形象鲜明，可感可画，句与句之间逻辑关系又非常清晰合理，内容晓畅易解。此诗不仅是中国历代各种唐诗选本和别集选入，连亚洲一些国家的小学课本也收录了此诗。

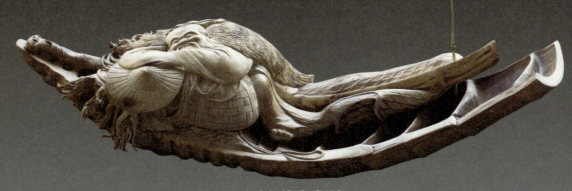

江枫渔火对愁眠　张德和

这首诗的前二句意象密集：月亮已落下，乌鸦啼叫，寒气满天，对着江边枫树和渔火忧愁而眠，造成一种意韵浓郁的审美情境；后两句意象疏宕：姑苏城外那寂寞清静寒山古寺，半夜里敲钟的声音传到了客船，是一种空灵旷远的意境。

第三章 唐诗宋词中的渔翁形象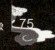

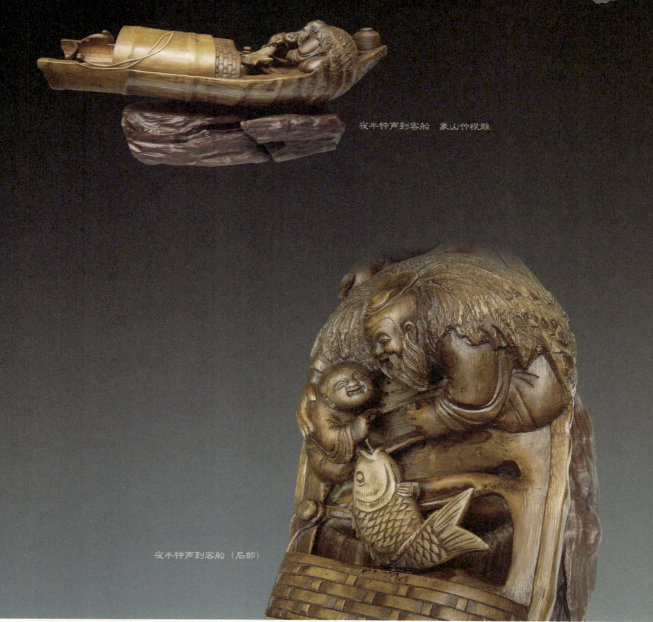

夜半钟声到客船　象山竹根雕

夜半钟声到客船（局部）

　　透过雾气茫茫的江面，可以看到星星点点的几处"渔火"，由于周围昏暗迷蒙的背景衬托，显得特别引人注目，动人遐想。"江枫"与"渔火"，一静一动，一暗一明，一江边，一江上，景物的配搭组合颇见用心。

　　有了寒山寺的夜半钟声这一笔，"枫桥夜泊"之神韵才得到了最完美的表现，这首诗便不再停留在单纯的枫桥秋夜景物画的水平上，而是创造出了情景交融的典型化艺术意境。

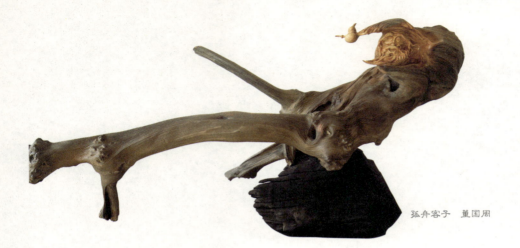

孤舟客子　董国周

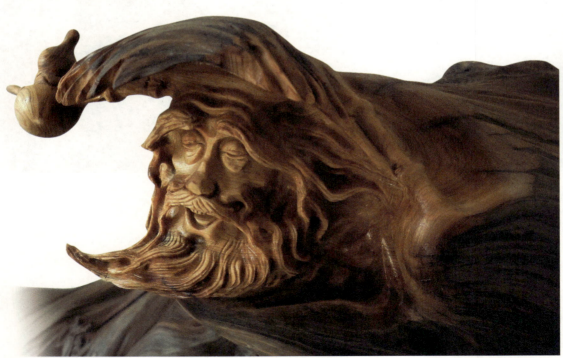

孤舟客子（局部）

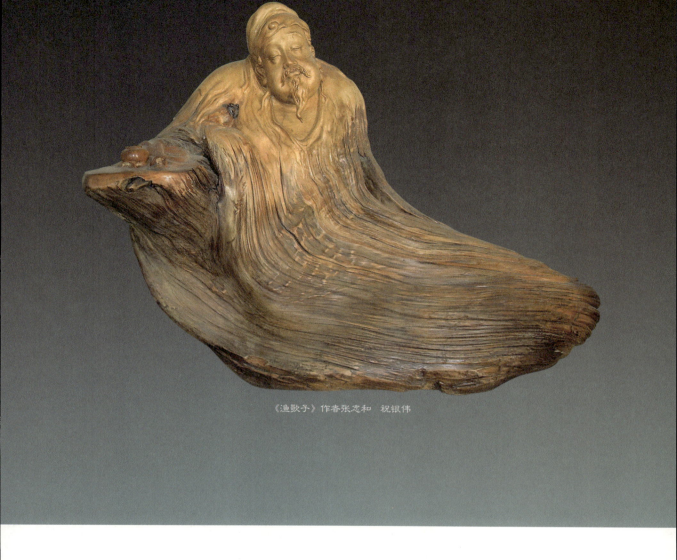

《渔歌子》作者张志和　祝银伟

　　西塞山前白鹭飞，桃花流水鳜鱼肥。
　　青箬笠，绿蓑衣，斜风细雨不须归。
　　这首唐代词牌《渔歌子》，又名《渔父词》《渔歌曲》《渔夫辞》，原为教坊曲名，后来人们根据它填词，又成为词牌名。"子"即"曲"，《渔歌子》即《渔歌曲》。这首《渔歌子》在历史上有深远影响，作者张志和（公元732年～公元774年）是唐代最早填词并有较大影响的词人之一。张志和三岁就能读书，六岁做文章，十六岁明经及第，先后任翰林待诏、左金吾卫录事参军、南浦县尉等职。后有感于宦海风波和人生无常，在母亲和妻子相继故去的情况下，弃官弃家，浪迹江湖。扁舟垂纶，浮三江，泛五湖，渔樵为乐。

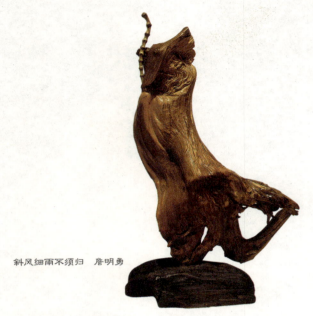

斜风细雨不须归　詹明勇

张志和的《渔歌子》即《渔父词》，源于吴地吴歌中的渔歌，他写过五首《渔父词》，这一首最出色，词调与意境完全相符，再衬之以美好的自然山水，境高韵远，很有艺术魅力，因此广为传诵。

前二句描绘出一幅色彩鲜明的江南春色图。"西塞山前白鹭飞"，西塞山位于太湖附近，景色宜人，一个"前"字点出白鹭翱翔地点。西塞山是一座青山，是白鹭飞行的背景，一静一动，一青一白，相映成趣，赏心悦目。"桃花流水鳜鱼肥"，桃花盛开的季节正是春水盛涨的时候，俗称桃花汛或桃花水，时值春汛季节，桃花烁烁，江水潺潺，正是鱼中珍品鳜鱼肥美之时。鳜鱼，在江南又称桂鱼，肉质鲜美，十分可口。短短二句将花红、水绿、鱼肥，一派春意盎然的江南水乡景象描绘得历历在目。

后三句所描写的渔翁形象则是作者退居江湖后隐士生涯的自况。"青箬笠，绿蓑衣"二句写人物的衣着，点明人物身份——渔翁。箬笠：用竹叶、竹篾编的宽边帽子，常作雨具，又称斗笠；蓑衣：用茅草或是棕丝编织成的、披在身上用来遮风挡雨的衣服。"青箬笠"的"青"也是绿色，之所以用"青"是为了避免用字重复。"箬笠"与"蓑衣"的色彩和谐鲜明，这当是渔夫衣着的"本色"，也符合作者"烟波钓徒"的身份。"斜风"是写风势不猛，"斜"是人的感受，是那种"微风燕子斜"的"斜风"，不一定指风的趋向；"细雨"是说雨下得不大，是那种"细雨鱼儿出"的雨，正宜垂钓。风是和风，雨是细雨，又有着箬笠、蓑衣遮风挡雨，这就点明了"不须归"的原因，进一步抒写出渔翁陶醉于山前白鹭、桃花流水美景乐而忘返，自然、闲适的心境。"不须归"三字是篇末点题之笔，也是明志之笔。相传张志和垂钓太湖时，常"不设饵，志不在鱼"，可谓渔翁之意不在鱼，而在山水也。表明了作者厌恶仕途、遁迹江湖、怡情山水的志趣。这里写的是隐逸闲适的渔翁形象。

值得称道的是在《渔父词》中，张志和利用了绘画的艺术经验，把作品写得很有画意。通篇二十七字，写了山，写了水，写了白鹭和肥鱼，写了斜风细雨，更写了悠游自在的渔父。读罢全词，在我们眼前仿佛出现了苍岩、白鹭、鲜艳的桃林、清澈的流水、黄褐色的鳜鱼，青色的斗笠，绿色的蓑衣，色调鲜明，意境优美。

第三章 唐诗宋词中的渔翁形象

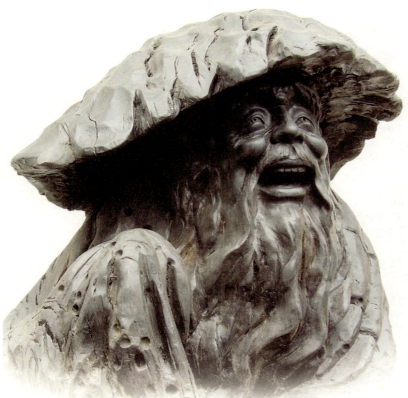

青箬笠，绿蓑衣（局部）

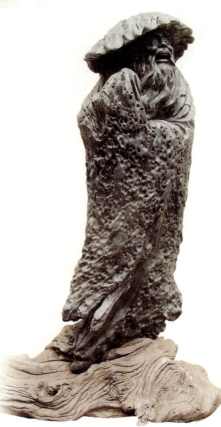

青箬笠，绿蓑衣　钱渐

中国传统形象图说·渔 翁

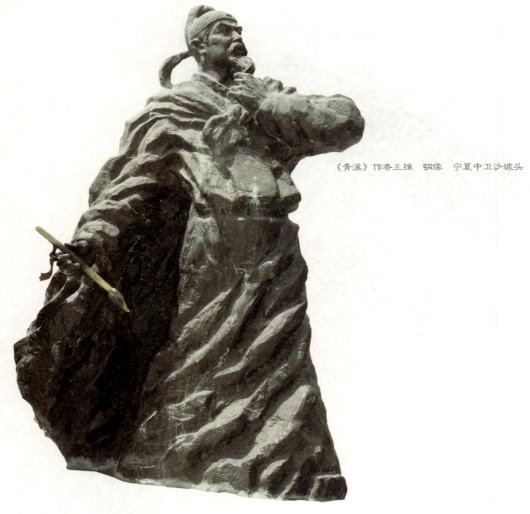

《青溪》作者王维 铜像 宁夏中卫沙坡头

　　言入黄花川，每逐青溪水。
　　随山将万转，趣途无百里。
　　声喧乱石中，色静深松里。
　　漾漾泛菱荇，澄澄映葭苇。
　　我心素已闲，清川澹如此。
　　请留盘石上，垂钓将已矣。

　　这是一首写寄情山水的渔翁形象，题名为《青溪》，作者王维是唐朝著名诗人，号摩诘居士，开元十九年（公元731年）中状元，历官右拾遗、监察御史、河西节度使。唐玄宗天宝年间，王维拜吏部郎中、给事中。唐肃宗乾元年间任尚书右丞，故世称"王右丞"。王维参禅悟理，学庄信道，精通诗、书、画、音乐等，以诗名盛于开元、天宝年间，尤长五言，多咏山水田园，与孟浩然合称"王孟"。

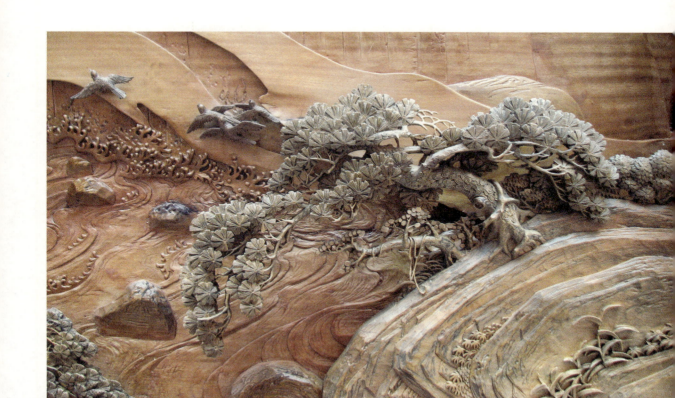

声喧乱石中，色静深松里　陈国华

　　这首《青溪》诗的每一句都可以独立成为一幅优美的画面，诗句自然清淡，静中有动，韵味无穷，将在溪边巨石上垂钓的老翁，衬托得悠闲自在。诗开头四句对青溪作总的介绍，接着采用"移步换形"的写法，顺流而下，描绘出溪水一幅幅各具特色的画面。当青溪缓缓流出松林，进入开阔地带后，又是另一番景象：水面上浮着葱绿的菱叶、荇菜等水生植物，微波荡漾，摇曳生姿；再向前走去，水面又似明镜般清澈碧透，岸边浅水中的芦花、苇叶，倒映如画，天然生色。诗人笔下的青溪，既喧闹，又沉静，既活泼，又安详，既幽深，又素净，个性鲜明，生机盎然。最后，诗人暗用东汉严子陵垂钓富春江的典故，示白自己也想以隐居青溪来作为归宿。诗人以对青溪的喜爱，反映在仕途上失意后的淡泊心情，写来含而不露，耐人寻味。

中国传统形象图说 · 渔 翁

我心素已闲，清川澹如此　叶春定

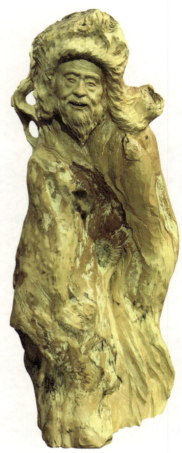

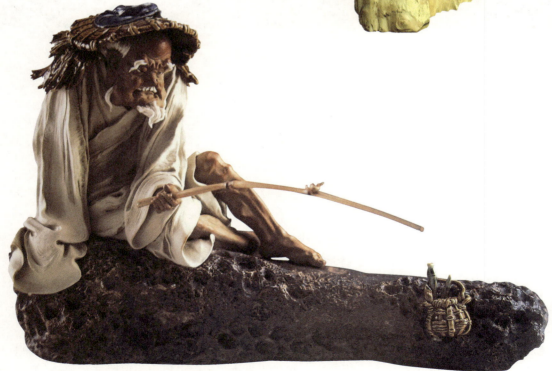

请留盘石上，垂钓将已矣　梁惠芳

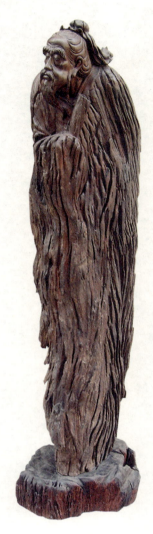

《封丘作》作者高适　吴筱阳

我本渔樵孟诸野，一生自是悠悠者。
乍可狂歌草泽中，宁堪作吏风尘下？
只言小邑无所为，公门百事皆有期。
拜迎长官心欲碎，鞭挞黎庶令人悲。
悲来向家问妻子，举家尽笑今如此。
生事应须南亩田，世情尽付东流水。
梦想旧山安在哉，为衔君命且迟回。
乃知梅福徒为尔，转忆陶潜归去来。

 这首《封丘作》是唐代著名诗人高适的作品。高适早年闲散困顿，直到天宝八载（公元749年），将近五十岁时才中第，得了个封丘县尉的小官，大失所望。这首诗就作于封丘任上，是诗人发自肺腑的自白，揭示了理想与现实的矛盾和出仕之后又强烈希望归隐的衷曲。

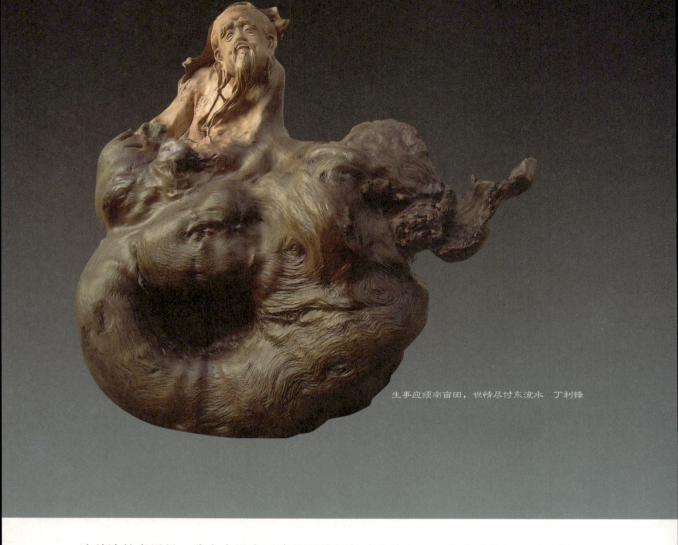

生事应须南亩田，世情尽付东流水　丁利锋

　　这首诗的意思是：我本来是在孟渚的野外打鱼砍柴的人，一生十分悠闲。我这样的人只能在草莽之间狂放高歌，哪能身居封丘县尉的小官，经受尘世的扰攘。县尉只不过是"从九品"的卑微之职，主管的无非是捕盗贼、察奸宄一类差使。对一个抱负不凡的才志之士来说，怎甘堕落风尘，做个卑微的小吏呢。回到家中向妻子诉说吧，不料妻室儿女竟都不当一回事，反而责怪自己大惊小怪。自己严肃认真的态度倒反成了笑料，这岂不是更可悲吗？我感到自己的生计还是应该以耕田为主，让世事人情都交付给东流而去的江河之水。我梦中想念的故乡在哪里呢？因为奉了君王之命只能暂时在此徘徊。我现在才知道汉代的南昌县尉梅福，竭诚效忠，结果还是徒劳，由此想起弃官而去创作《归去来辞》的陶渊明了。

　　全诗运用质朴自然、毫无矫饰的语言，突出表现了诗人醒悟追悔的心情和对打鱼砍柴生活的缅怀。

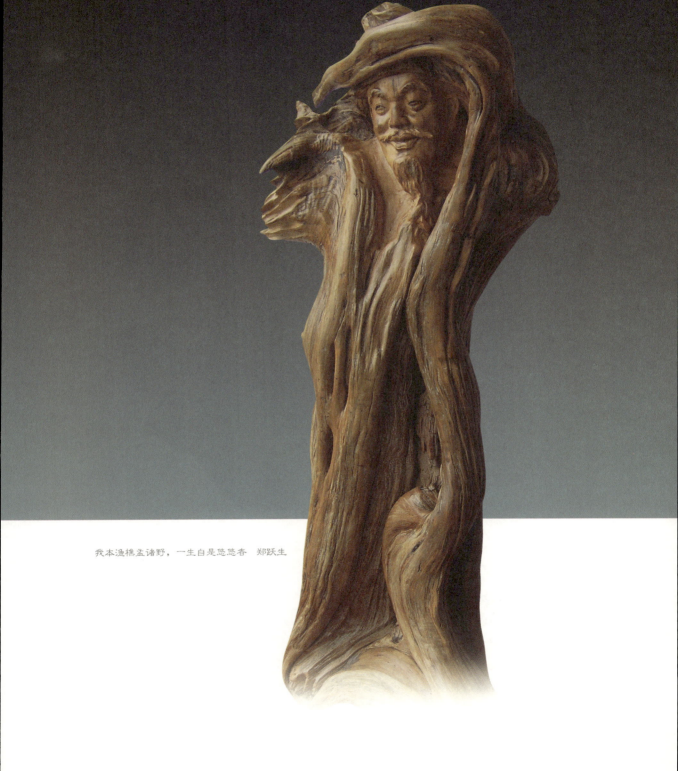

我本渔樵孟诸野，一生自是悠悠者　郑跃生

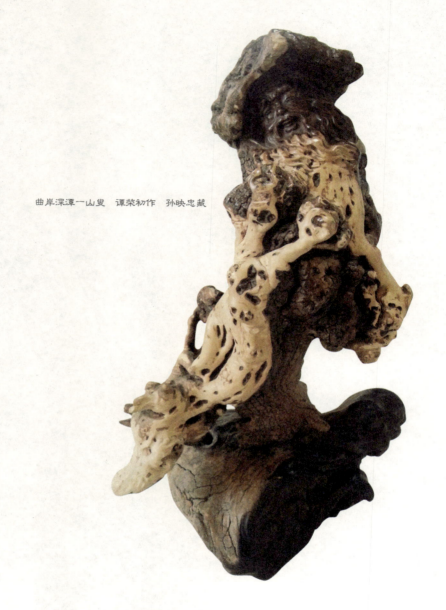

曲岸深潭一山叟　谭荣初作　孙映忠藏

曲岸深潭一山叟，
　驻眼看钩不移手。
　世人欲得知姓名，
　良久向他不开口。

　　这是高适以《渔父》命名的又一首表现渔翁的诗。寥寥二十八字，将渔翁专心垂钓的形象描摹得淋漓尽致。你看这位住在山中的老翁钓者，独选深潭，完全进入了钓鱼的理想境界，竿不离手，眼不离钩，全神贯注，两耳不闻身外事，别人跟他说话都不能，外人已经完全不能影响他的钓鱼情趣了。

第三章 唐诗宋词中的渔翁形象

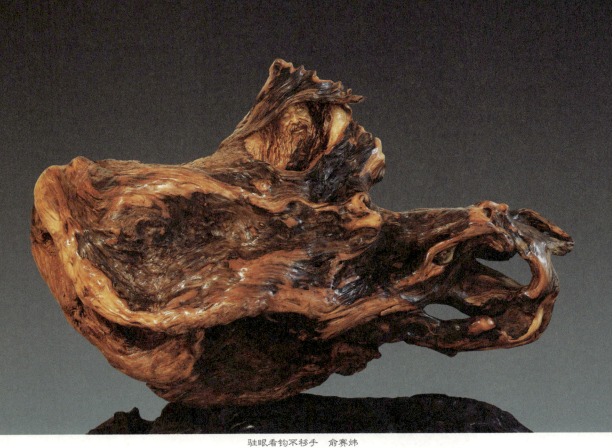

驻眼看钓不移手　俞赛炜

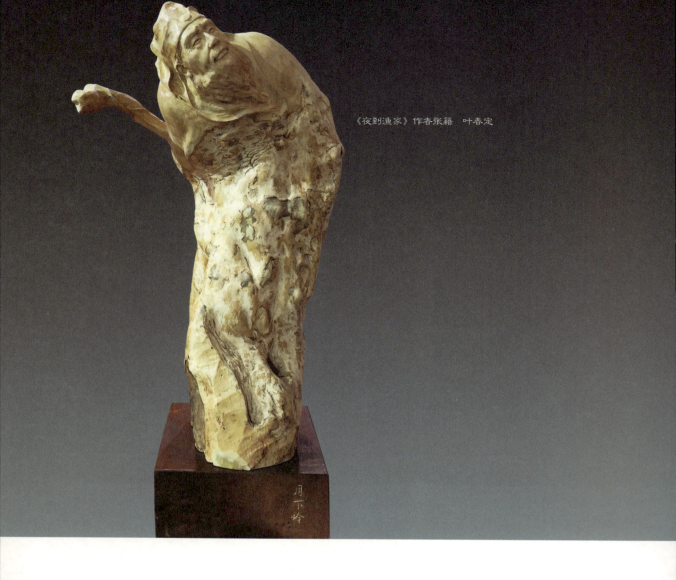

《夜到渔家》作者张籍　叶春定

渔家在江口，潮水入柴扉。
行客欲投宿，主人犹未归。
竹深村路远，月出钓船稀。
遥见寻沙岸，春风动草衣。

　　这首《夜到渔家》是唐代诗人张籍的作品。一户渔家就住在江边，这时正涨潮，潮水都漫入了渔家的茅舍。旅行的人想要在这里投宿，可主人却还没回来。竹林暗绿幽深，小路蜿蜒伸展，前面的村子还离得很远。月亮出来了，江上的渔船已经很稀少了。诗人焦急地等待渔家主人，可渔家主人却迟迟不归，这时，见远远的有一条渔船驶来，在寻找沙岸泊船，蓑衣在风中飘动。这就是渔家的主人吧，诗人不由欣喜万分。

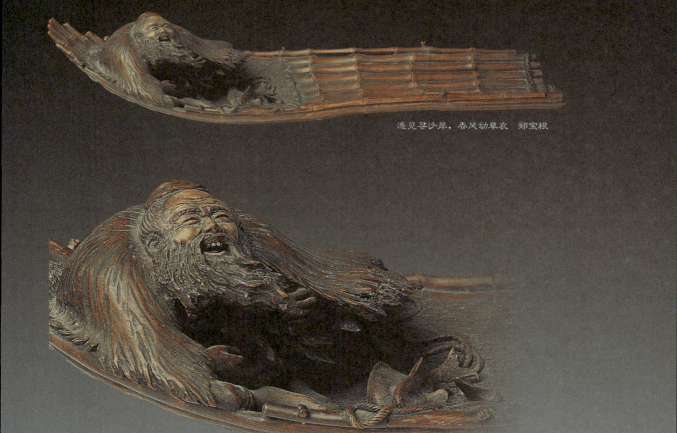

遥见寻沙岸，春风动草衣　郑宝根

遥见寻沙岸，春风动草衣（局部）

竹深村路远，月出钓船稀　杜鑫

春深杏花乱　陆光正

垂钓绿湾春，春深杏花乱。
潭清疑水浅，荷动知鱼散。
日暮待情人，维舟绿杨岸。

这首五言古诗《钓鱼湾》是唐代诗人储光羲创作的以"垂钓"作掩护的爱情诗。"垂钓绿湾春，春深杏花乱。"一个年轻人驾着一叶扁舟，来到春色浓郁的钓鱼湾，把船缆轻轻地系在杨树桩上，装作垂钓，焦急地等待着情人的到来。年轻人摆弄钓竿，故作镇静，还是掩饰不了内心的忐忑不安。花满枝头的红杏，纷纷繁繁，正好衬托了他此刻急切的神情。

"潭清疑水浅，荷动知鱼散。"年轻人在垂钓时，俯首碧潭，水清见底，因而怀疑水浅会没有鱼来上钩；蓦然见到荷叶摇晃，才得知水中的鱼受惊游散了。暗喻年轻人这次约会成败难卜，"疑水浅"无鱼，姑娘兴许来不成了。一见"荷动"，又误以为姑娘践约来了，细看之下，却原来是水底鱼散，心头又不免一沉，失望怅惘之情不觉在潜滋暗长。"日暮待情人，维舟绿杨岸。"一直等到日暮，年轻人系上小船，停靠绿杨岸边，等待着知心情人，诗就在袅袅的余情、浓郁的春光中结束了。这两句点明爱情的诗，简直是一幅永恒的图画，一个最具美感的镜头，格高调逸，趣远情深，历来受人称道。

第三章 唐诗宋词中的渔翁形象

维舟绿杨岸　陆光正

中国传统形象图说·渔 翁

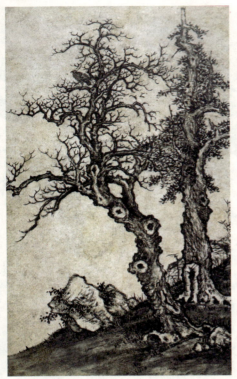

关塞极天惟鸟道 项森谟（明）

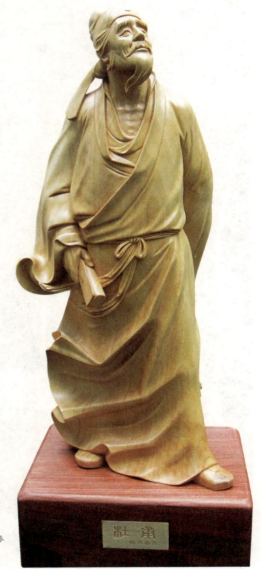

《江湖满地一渔翁》作者杜甫 杨华春

　　昆明池水汉时功，武帝旌旗在眼中。
　　织女机丝虚夜月，石鲸鳞甲动秋风。
　　波漂菰米沉云黑，露冷莲房坠粉红。
　　关塞极天惟鸟道，江湖满地一渔翁。
　　《秋兴八首》是唐大历元年（公元766年）大诗人杜甫五十五岁旅居夔州时的作品，它是八首蝉联、结构严密、抒情深挚的一组七言律诗，体现了诗人晚年的思想感情和艺术成就。《江湖满地一渔翁》是其中的一首。

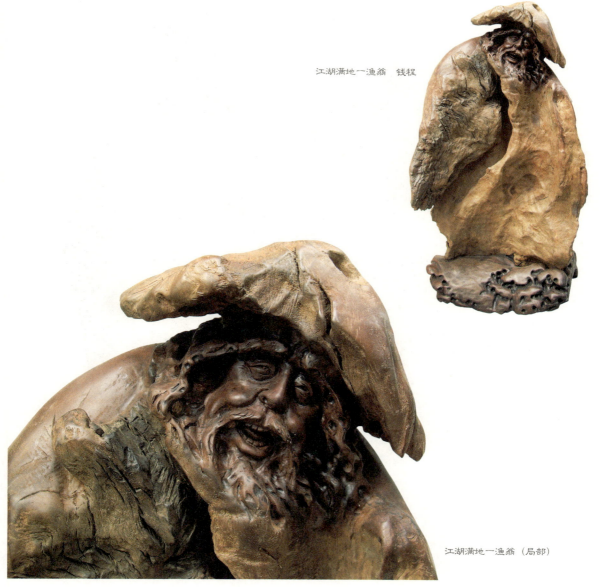

江湖满地一渔翁　钱程

江湖满地一渔翁（局部）

当时，持续八年的安史之乱终告结束，而吐蕃、回纥又乘虚而入，藩镇拥兵割据，战乱时起，唐王朝难以复兴了。此时，杜甫在成都生活失去凭依，遂沿江东下，滞留夔州。诗人晚年多病，知交零落，壮志难酬，杜甫滞留夔州，心境非常寂寞、抑郁。《秋兴八首》组诗，融入了夔州萧条的秋色，清凄的秋声，及诗人暮年多病的苦况，关心国家命运的深情。在《江湖满地一渔翁》中，诗人遥想汉武帝曾在昆明池上练习水兵，一面面战旗迎风击鼓的盛况。而现在，池中石刻的织女辜负了美好的夜色，只有那巨大的鲸鱼还会在雷雨天与秋风共舞。波浪中的菰米丛犹如黑云聚拢，莲子结蓬，红花坠陨。我多么希望像飞鸟一般自由地滑翔于秦中的天空，可现实却因我在冷江上成为一个无言垂钓的渔翁。诗人愈是以满腔热情歌唱往昔，愈使人感受到他忧国之情的弥深，其"无力正乾坤"的痛苦凝重地抒写在诗中。

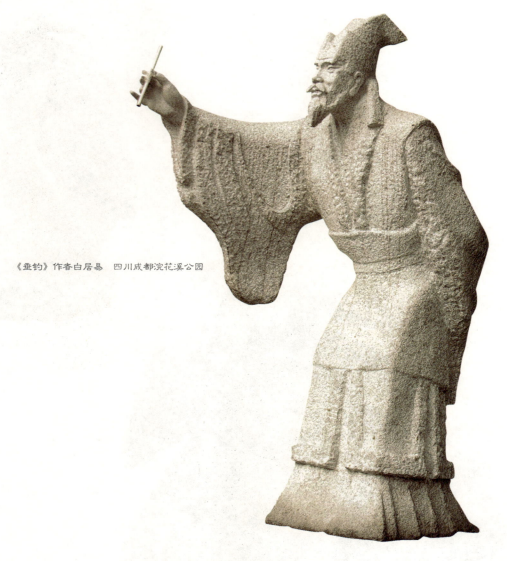

《垂钓》作者白居易　四川成都浣花溪公园

　　临水一长啸，忽思十年初。
　　三登甲乙第，一入承明庐。
　　浮生多变化，外事有盈虚。
　　今来伴江叟，沙头坐钓鱼。

　　这首《垂钓》诗是唐代大诗人白居易创作的，起句"临水一长啸"采用情感迸发式的写法领起全篇，把临水垂钓与发泄悲愤情绪融合起来，痛定思痛、长歌当哭的诗人形象跃然纸上，给人以震撼灵魂的感染力。紧接着回首往事，概述人生旅途的变化，宦海沉浮、仕途得失、人间冷暖、世事盈虚，尽在一声长啸之中。

第三章 唐诗宋词中的渔翁形象

临水一长啸，忽思十年初　周扬

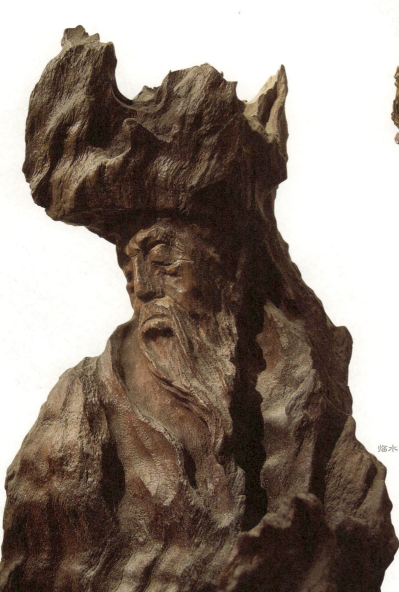
临水一长啸，忽思十年初（局部）

中国传统形象图说·渔 翁

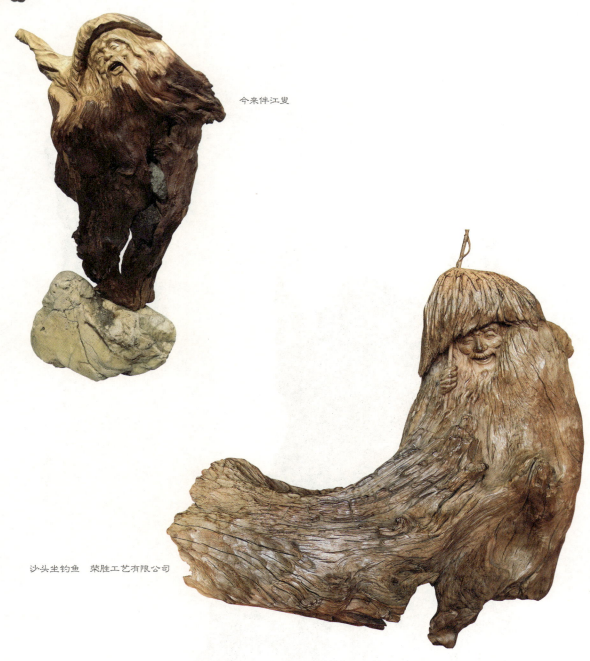

今来伴江叟

沙头坐钓鱼　荣胜工艺有限公司

　　后两联则表现了诗人后期的思想变化。颈联中的"浮生"即人生，"外事"指世事，"盈虚"即圆满与空虚。这一联写的是诗人身遭贬谪、饱经风霜之后对世事人生的重新审视，也是他寻求心理平衡的一种自慰。可以看出，白居易头脑中的儒家入世思想逐渐让位于释、道的出世思想。全诗以"今来伴江叟，沙头坐钓鱼"作结，轻快潇洒中隐含着深沉的苦闷，自我排遣中也透露出几分达观。这里写的是一个故作悠闲的渔翁形象。

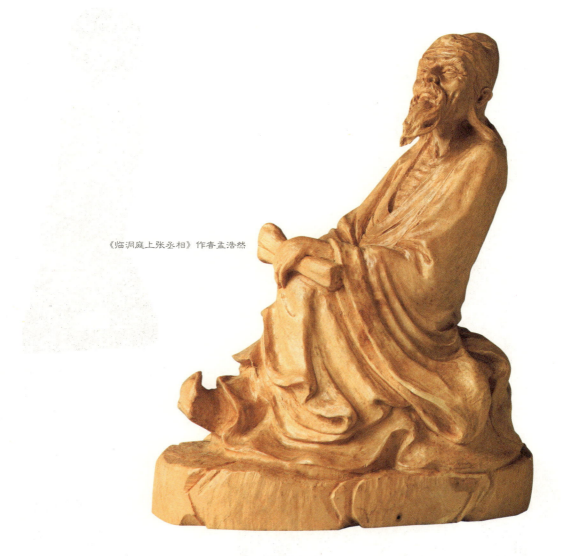

《临洞庭上张丞相》作者孟浩然

八月湖水平，涵虚混太清。
气蒸云梦泽，波撼岳阳城。
欲济无舟楫，端居耻圣明。
坐观垂钓者，徒有羡鱼情。

　　唐代诗人孟浩然写的《临洞庭上张丞相》是一首"干禄"诗，把自己比喻为等待时机的渔翁。所谓"干禄"，是当时的文人向达官贵人呈献诗文，以求引荐录用的诗篇。孟浩然（公元689年～公元740年），号孟山人，襄州襄阳（现湖北襄阳）人，是唐代著名诗人。孟浩然生当盛唐，早年有志用世，在仕途困顿、痛苦失望后，尚能自重，不媚俗世，以隐士终身。孟诗绝大部分为五言短篇，多写山水田园和隐居的逸兴以及羁旅思乡的心情。

中国传统形象图说·渔 翁

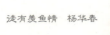
徒有羡鱼情　杨华春

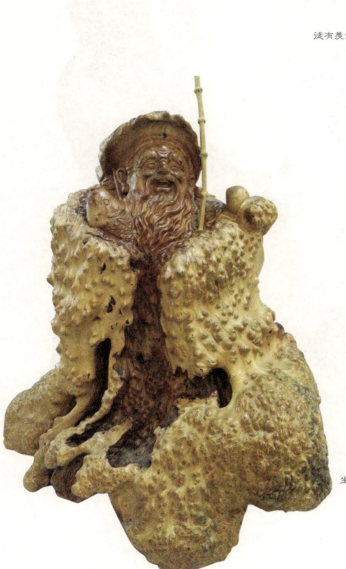
坐观垂钓者　谭荣初作　孙映忠藏

　　唐玄宗开元二十一年（公元733年），张九龄为当朝丞相，孟浩然西游长安，以此诗献之，以求录用。诗的前半部泛写洞庭波澜壮阔：八月洞庭的湖水盛涨，浩渺无边，水天含混，接连太空。云梦二泽，水气蒸腾，白白茫茫，波涛汹涌似乎把岳阳城撼动，象征开元的清明政治。后半部即景生情，抒发个人进身无路，闲居无聊的苦衷，表达了急于人世的决心：我想渡水，苦于找不到船与桨，圣明时代闲居，委实羞愧难容。闲坐观看别人辛勤临河垂钓，只能白白羡慕别人得鱼成功。全诗颂对方，而不过分；乞录用，而不自贬，不亢不卑，十分得体。

第三章　唐诗宋词中的渔翁形象

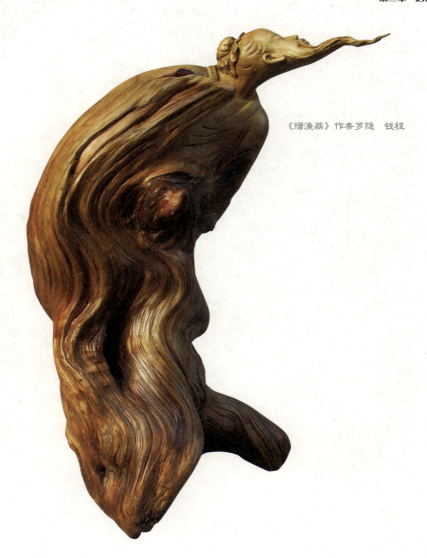

《赠渔翁》作者罗隐　钱程

叶艇悠扬鹤发垂，
生涯空托一纶丝。
是非不向眼前起，
寒暑任从波上移。
风漾长歌笼月里，
梦和春雨昼眠时。
逍遥此意谁人会，
应有青山渌水知。

　　这首《赠渔翁》是晚唐诗人罗隐所写。罗隐（公元833年～公元909年）系唐末五代时期的一位道家学者，著有《谗书》及《太平两同书》等。罗隐应进士试，历七年不第。后来又断断续续考了几次，最终还是铩羽而归，史称"十上不第"。55岁时归乡依吴越王钱镠，历任钱塘令、司勋郎中、给事中等职。

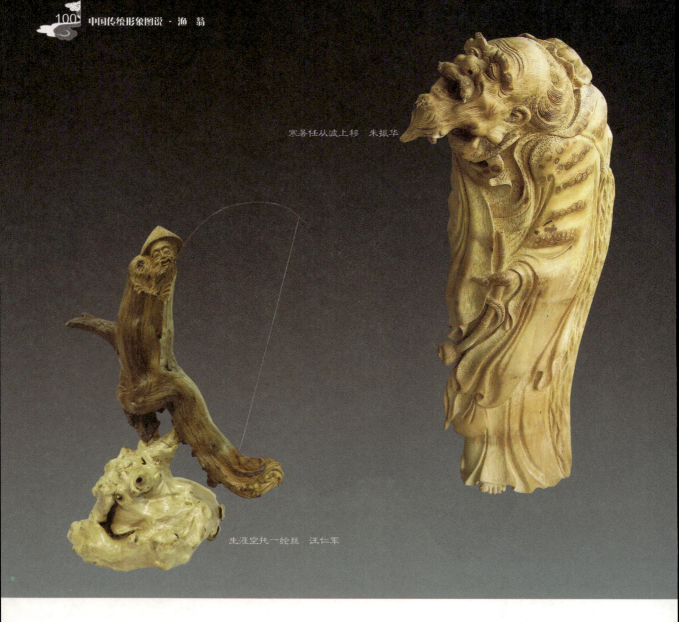

寒暑任从波上移　朱振华

生涯空托一纶丝　汪仁军

这首《赠渔翁》刻画了逍遥自在的渔翁形象：一叶扁舟，一江水波，一位鹤发的渔翁把自己的一生寄托在垂钓的纶丝上。波上岁月，没有是非，冷热自知，渔歌荡漾在悠悠风雨中，春梦长眠在滔滔江水里，逍遥自在，无忧无虑，将一生沉醉在青山绿水之中。

第三章 唐诗宋词中的渔翁形象

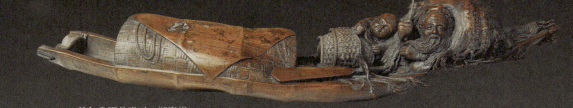

梦和春雨昼眠时　郑宝根

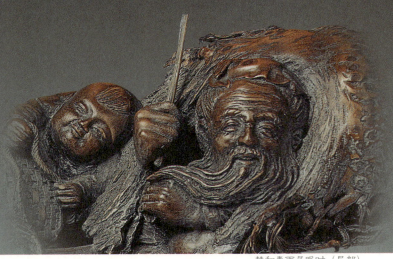

梦和春雨昼眠时（局部）

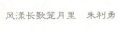

风漾长歌笼月里　朱利勇

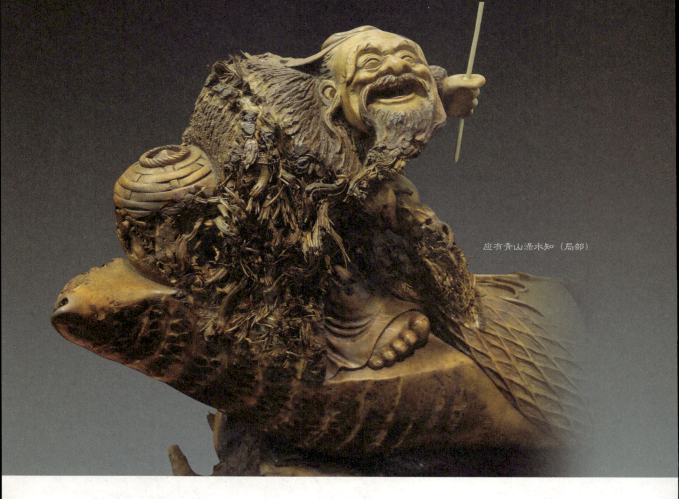

应有青山渌水知（局部）

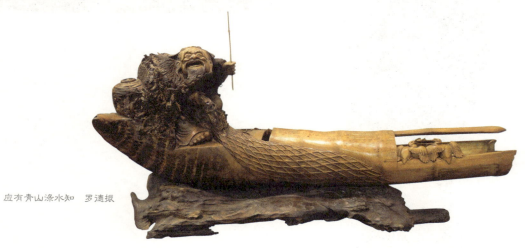

应有青山渌水知　罗德振

第三章 唐诗宋词中的渔翁形象

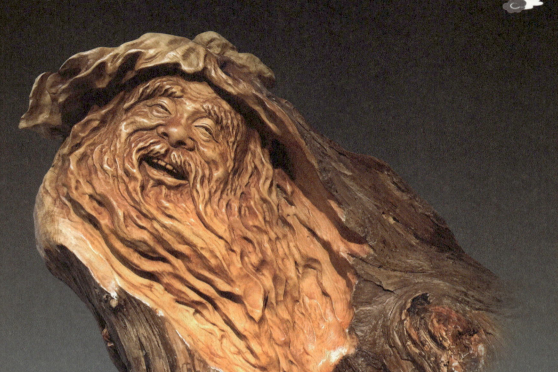

逍遥此意谁人会（局部）

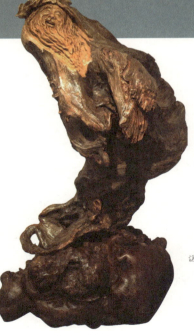

逍遥此意谁人会　俞赛炜

中国传统形象图说·渔翁

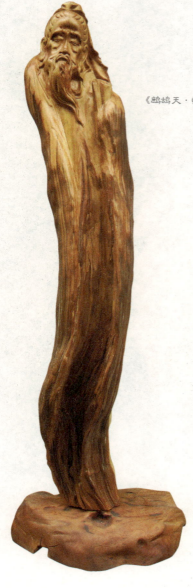

《鹧鸪天·懒向青门学种瓜》作者陆游　吴筱阳

懒向青门学种瓜，只将渔钓送年华。
双双新燕飞春岸，片片轻鸥落晚沙。
歌缥缈，舻呕哑，酒如清露鲊如花。
逢人问道归何处，笑指船儿此是家。

　　《鹧鸪天·懒向青门学种瓜》是南宋爱国词人陆游写的一首词。陆游（公元1125年～公元1210年），字务观，自号放翁，越州山阴（今浙江绍兴市）人。他始终坚持抗金主张，在仕途上不断受到当权派的排斥和打击。陆游中年入蜀，在国防前线上担任过军中职务。他一生的精力贯注在诗歌方面，成为南宋最杰出的诗人。自言"六十年间万首诗"，今尚存九千三百余首，是我国现有存诗最多的诗人。词作的收获量虽不如诗篇那么巨大，但仍光彩夺目，这里特撷取两首有关渔翁的词。

第三章 唐诗宋词中的渔翁形象

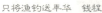
只将渔钓送年华　钱程

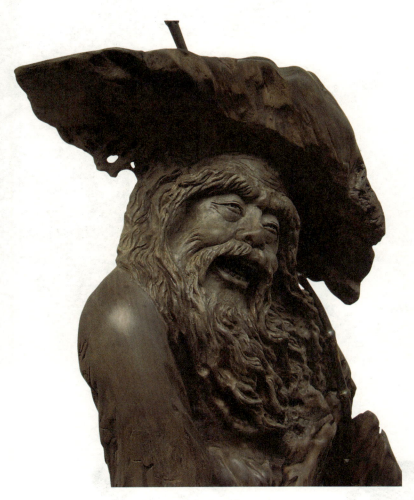
只将渔钓送年华（局部）

鹧鸪天是词的曲牌名，词的前二句，表示作者不愿学汉初的邵平那样在都城长安青门外种瓜，只愿回家过清闲的渔钓生活。后面的二句描写镜湖旁飞鸟出没的情况，写出那里的风景之美。句法上既紧承"渔钓"，又针对镜湖特点；情调上既表现了景色的可爱，又表达出心境的愉悦。下面四句从湖边写到在湖中泛舟的情况。开头二句，"歌"声与"舻"声并作，"缥缈"与"呕哑"相映成趣；第三句"酒如清露鲊如花"，细写酒菜的清美。这三句进一步描写词人"渔钓"生活的自在和快乐。结尾二句"逢人问道归何处，笑指船儿此是家"，表明词人不但安于"渔钓"，而且愿意以船为家；不但自在、快乐，且有傲世自豪之感。

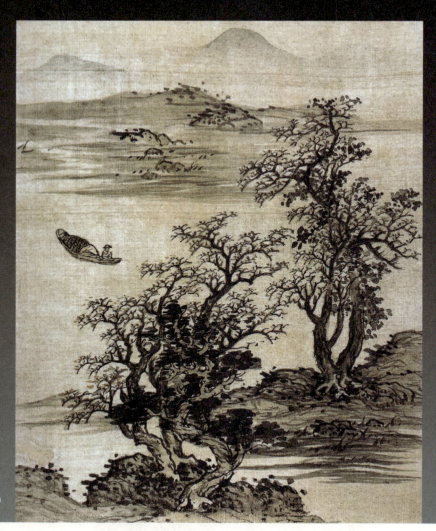

逢人问道归何处　蓝瑛（明）

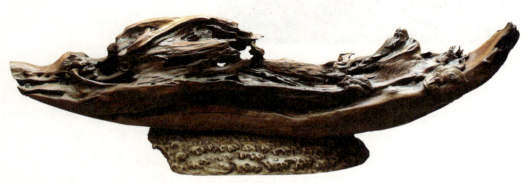

笑指船儿此是家　葛伟峄

一竿风月，一蓑烟雨　高敏

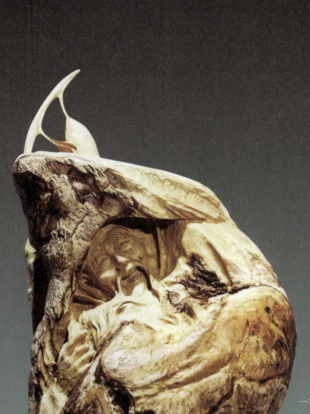

一竿风月，一蓑烟雨（局部）

　　一竿风月，一蓑烟雨，家在钓台西住。
　　卖鱼生怕近城门，况肯到红尘深处？
　　潮生理棹，潮平系缆，潮落浩歌归去。
　　时人错把比严光，我自是无名渔父。

　　《鹊桥仙·一竿风月》是南宋爱国词人陆游写的一首词，词中写了渔父生活的自在和远离尘世逍遥的现象，而实质上则表现了词人对污浊尘世的厌恶和对现实政治的强烈不满。这里写的"渔父"是指渔翁，即捕鱼的老人。

　　南宋乾道七年（公元1171年）十月，朝廷否决出师北伐的计划，词人感到无比的忧伤。这首词是词人回到越州山阴故乡时作的。

　　词的开头写了渔父的生活环境：一竿风风雨雨中常用的长篙，一件挡住烟雾云雨的蓑衣。"家在钓台西住"，这里借用了严子陵不应允汉光武帝的征召，独自披羊裘垂钓于浙江富春江上的典故，以此来比喻渔父的心情近似严子陵。上片结句说，渔父虽以卖鱼为生，但是他生怕走近城门，远远地避开争利的市场，当然就更不肯向红尘深处去追逐名利了。以此来表现渔父只求悠闲自在，不求荣华富贵的心境。

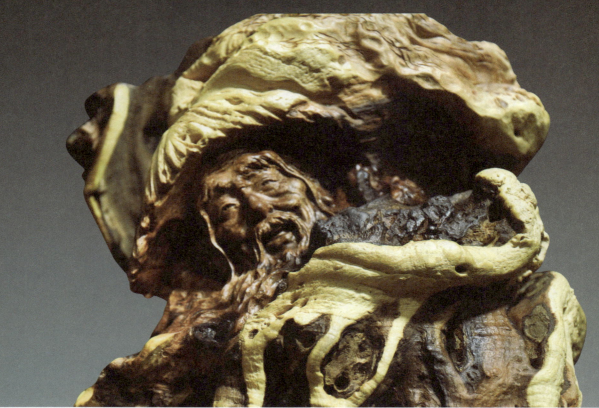

卖鱼生怕近城门,况肯到红尘深处(局部)

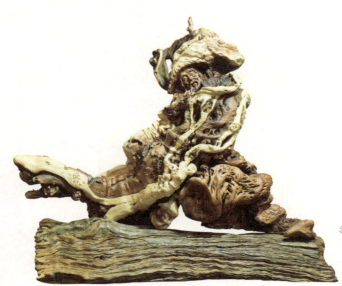

卖鱼生怕近城门,况肯到红尘深处 吴建锋

第三章 唐诗宋词中的渔翁形象 109

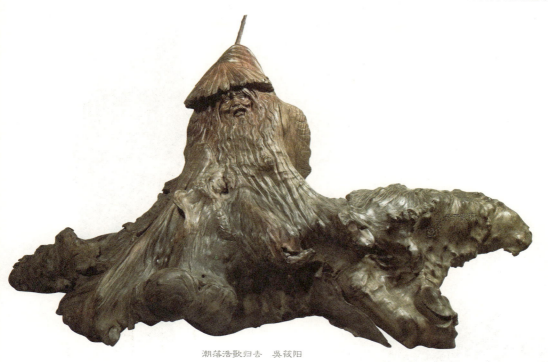

潮落浩歌归去　吴筱阳

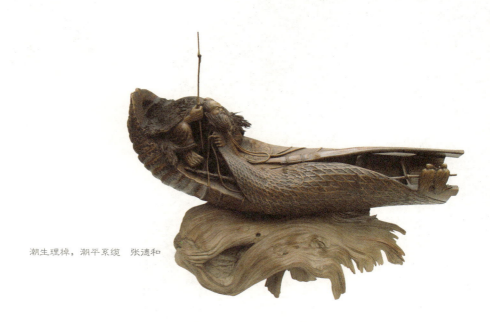

潮生理棹，潮平系缆　张德和

　　下片头三句写渔父在潮生时出去打鱼，在潮平时系缆，在潮落时归家。生活规律和自然规律相适应，并无分外之求，不像世俗中人那样沽名钓誉，利令智昏。最后两句"时人错把比严光，我自是无名渔父"，承上片"钓台"两句，说严子陵披羊裘垂钓，还不免有求名之心。陆游觉得："无名"的"渔父"比严子陵还要清高。词人这首词，显而易见，是讽刺当时那些被名牵利绊的俗人。
　　以上唐诗宋词中的渔翁形象，或委婉含蓄，清新质朴，或旷达洒脱，浑然天成，我们从这些渔翁的生活情趣中，隐约看见了诗人的影子，配以艺术家的造型作品，给人以启迪与深思。

我自是无名渔父　吴筱阳作　于荣胜藏

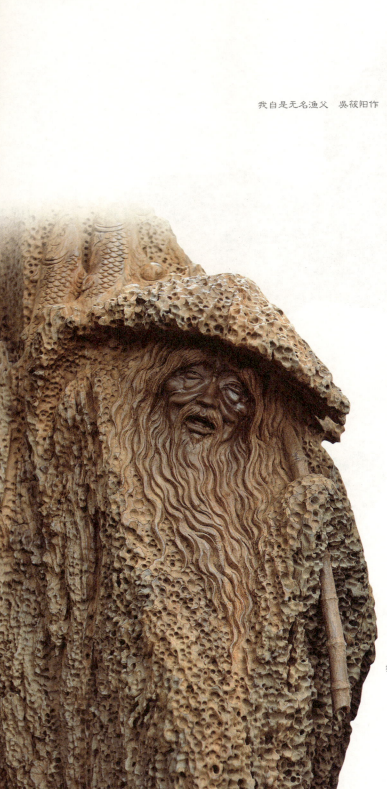

我自是无名渔父（局部）

第四章
《一字诗》中的渔翁

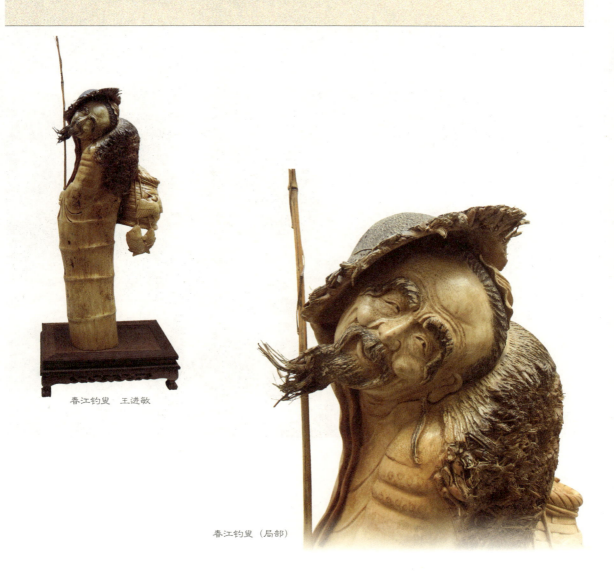

春江钓叟　王进敏

春江钓叟（局部）

　　《一字诗》是指"一"字多次乃至十几次在同首诗中反复出现的诗。古人做诗，最忌同一首诗中的字词重复，而《一字诗》中的"一"字，笔画最少，不仅不能有重复与拖沓之感，而且诗的内容还要与一定的事物相应。这本是一件难而又难的事，可是，古代一些名家却竞相玩起《一字诗》来。经诗人们巧妙安排，《一字诗》错落有致，含义不俗，化平淡为神奇，妙趣横生。在这一章中，专门讲述的是《一字诗》中的渔翁形象。

　　《一字诗》中的渔翁形象首创者，从目前来看当首推五代南唐后主李煜。李煜在位时，曾为宫廷画家卫贤的《春江钓叟图》题《一字诗》两首。

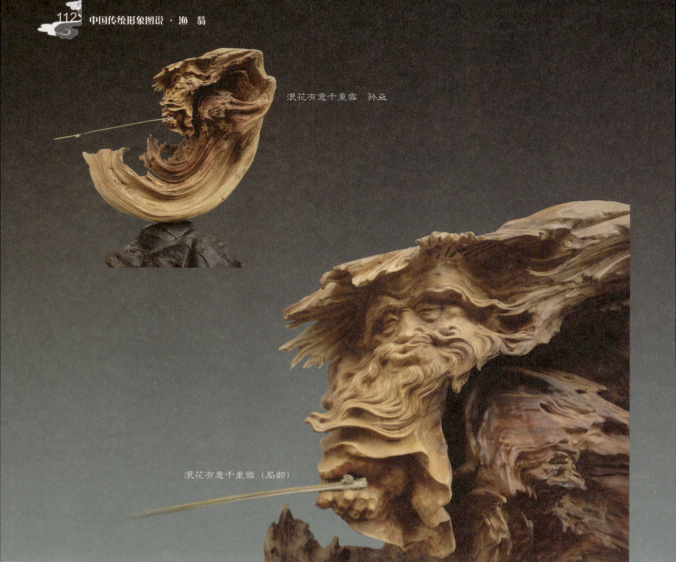

浪花有意千重雪　孙磊

浪花有意千重雪（局部）

第一首是：

　　浪花有意千重雪，桃李无言一队春；

　　一壶酒，一竿纶，世上如侬有几人。

第二首是：

　　一棹春风一叶舟，一纶茧缕一轻钩；

　　花满渚，酒满瓯，万顷波中得自由。

前一首诗着重写渔父的快活，诗中连用了三个"一"，十分巧妙，读来并不感到重复，用的贴切自然，朗朗上口，趣味横生。后一首诗写渔父的自由，诗中连用四个"一"字而不避重复，强调了渔父一人的独立自由。我们可以想象，渔父驾着一叶扁舟，划着一支长桨，迎着春风，出没在万顷波涛之中，何等潇洒自在。他时而举起一根丝线，放下一只轻钩；时而举起酒壶，看着沙洲上的春花，心满意足地品着美酒，写来情调悠扬轻松。这两首《一字诗》应该是李煜在南唐亡国前所作的。

第四章 《一字诗》中的渔翁 113

万顷波中任我游　林海仁

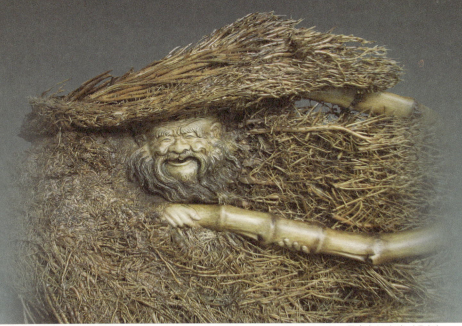

万顷波中任我游（局部）

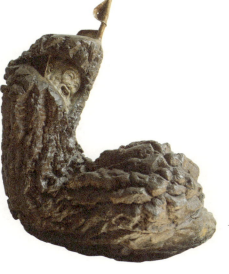

一绺苍髯一轻钩　葛安飞

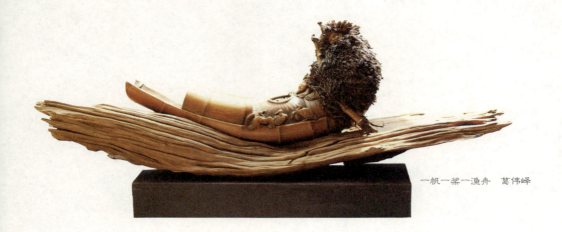

一帆一桨一渔舟　葛伟峰

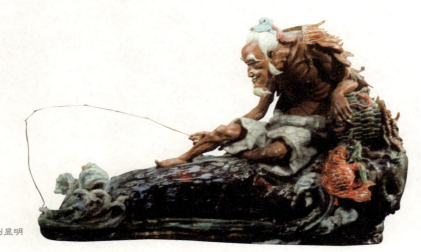

一个渔翁一钓钩　刘显明

清乾隆五十年（公元1785年），出身于下层官僚家庭的陈沆（公元1785年～公元1826年），写过一首渔翁的《一字诗》，也颇有名气：

一帆一桨一渔舟，一个渔翁一钓钩。

一俯一仰一场笑，一江明月一江秋。

此诗用了十个"一"字，每个"一"都具有鲜明的形象，你看，在烟波浩渺的碧波之上，远远只见一条渔舟荡桨而来，渔翁手持钓钩，钓得鱼来满心欢喜。当时是碧空如洗，皓月当头，秋色满江。写人状物，绘声绘色，很有诗情画意。

第四章 《一字诗》中的渔翁

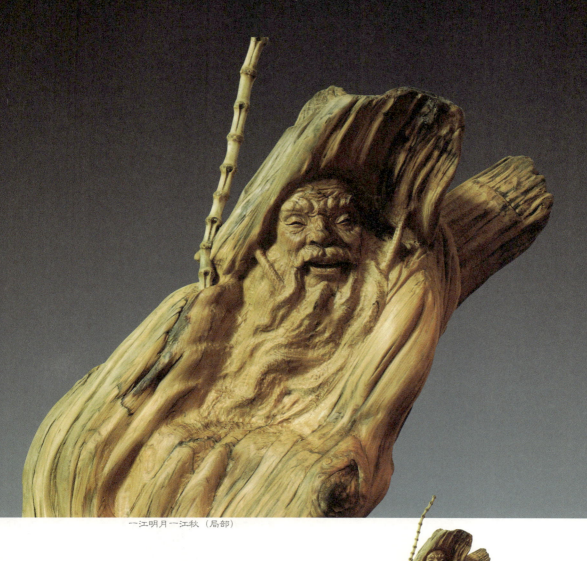

一江明月一江秋（局部）

一江明月一江秋　詹明勇

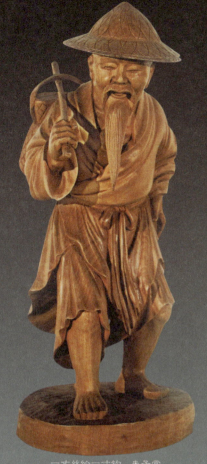

一丈丝纶一寸钩　朱子常

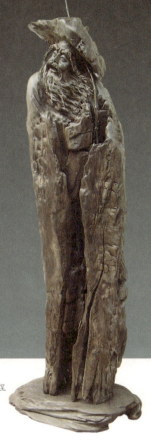

一蓑一笠一扁舟　钱程

清代初期杰出诗人王士禛写的"一字诗"也颇为出名，他系山东新城（今桓台县）人，官至刑部尚书，颇有政声。王士禛早年诗作清丽澄淡，中年转为苍劲。他擅长各体，尤工七绝，于后世影响深远，《题秋江独钓图》为其中的一首：

　　一蓑一笠一扁舟，一丈丝纶一寸钩。
　　一曲高歌一樽酒，一人独钓一江秋。

这首诗连用九个"一"字，描写一个渔翁在江上垂钓的情形：一件蓑衣、一顶斗笠、一叶轻舟、一支钓竿，垂钓者一面歌唱，一面饮酒，独自钓起一江的秋意，把钓鱼的潇洒之态刻画得活灵活现，如在眼前。诗人举重若轻，轻描淡写便绘就一幅渔人秋江独钓的胜景。但渔翁在逍遥中不免深藏几许萧瑟和孤寂。

第四章　《一字诗》中的渔翁

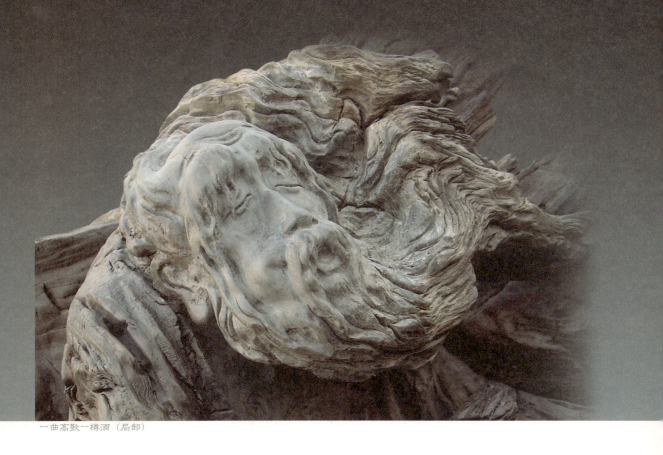

一曲高歌一樽酒（局部）

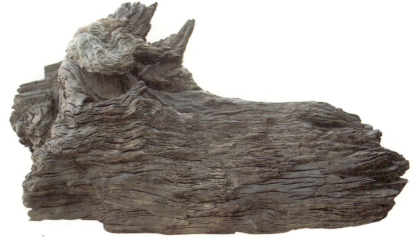

一曲高歌一樽酒　吴建锋

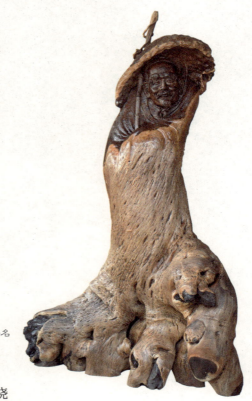

一人独钓一海秋　佚名

据说清代政治家、文学家纪晓岚也是一位写《一字诗》的高手，乾隆皇帝下江南时，纪晓岚随行。一路上，乾隆经常出一些难题命纪晓岚答对，纪晓岚均能巧妙地完成。

一天，他俩登上长江岸边的一座酒楼，欣赏江景。乾隆忽然心血来潮，要纪晓岚即景做一首《一字诗》绝句，诗中必须包括十个"一"字。纪晓岚唯唯领命，他走进临江的窗户，放眼望去，但见江面上秋雨如丝，雾影蒙蒙，往来的船只很少。不远处，岸边泊着一条小船，一个渔人戴笠披蓑，正在垂钓。纪晓岚略一沉思，便念出了二句诗：

一蓑一笠一扁舟，一个渔翁一钓钩。

乾隆见纪晓岚两句诗便用了五个"一"字，不觉颔首微笑，表示赞许。谁知纪晓岚只做了前两句，后面两句却做不出来了，他捻须皱眉，苦思冥想，搜索枯肠，终难在下面两句中再安上五个"一"字。乾隆见他做不出来，不觉把桌子一拍，笑道："今天也难倒你啦！"说罢，又哈哈大笑。纪晓岚灵感即现，连忙跪下，道："启禀圣上，臣有了。"乾隆住了笑，忙道："快讲来！"只见纪晓岚不慌不忙地念道："一拍一呼还一笑，一人独占一江秋！"原来纪晓岚就从乾隆刚才哈哈大笑的动作中，触景生情，信手拈来，得出了这两句诗，圆满地完成了乾隆苛刻的命题。全诗二十八字，"一"字竟有十个，占三分之一还多，却毫无重复单调之感，并有节奏强烈、韵律和谐之美。皇上听了举起拇指，连连称赞。看不出来平时在官场混的风生水起的纪晓岚，竟也是一名妥妥的钓鱼高手。

值得一提的是这首《一字诗》不是纪晓岚的原作，而是后来人重新整合的。你看："一蓑一笠一扁舟"应出自王士禛的诗，"一个渔翁一钓钩"则来自陈沆的诗，"一拍一呼还一笑，一人独占一江秋"才是纪晓岚所写。

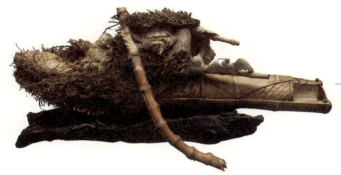

一蓑一笠一髯翁　钱涂彪

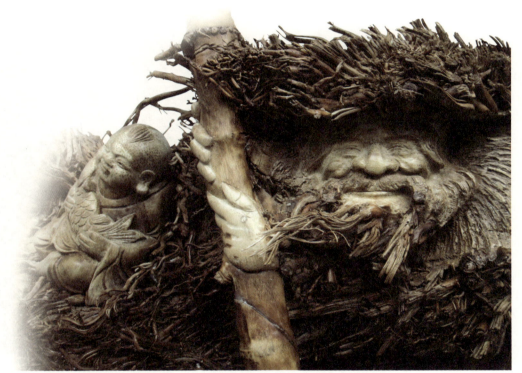

一蓑一笠一髯翁（局部）

 山东青岛崂山钓鱼台的石崖上，也刻有一首渔翁的《一字诗》：

 一蓑一笠一髯翁，一丈长竿一寸钩。
 一山一水一明月，一人独钓一海秋。

 二十八个字中有十个"一"字，作者署名：宋绩臣，一般认为是民国时期。文学家们认为这首渔翁的《一字诗》是改王士禛的一首《题秋江独钓图》而成，描绘出一幅恬静的渔舟晚景，却无累赘之感。这首《一字诗》有人认为是道家之作，前些年被谱成曲子，并在一些晚会与电视台的有关节目中唱过。

 其实，仔细研究这些描写渔翁的《一字诗》，发现都有着后人对前人的借鉴。但不论怎样变化，都无一例外地表现了渔翁的快乐与逍遥。在对渔翁《一字诗》的追根溯源中，使人又一次领略到中华优秀传统文化经久不衰的魅力。

第五章
古代绘画中的渔翁形象

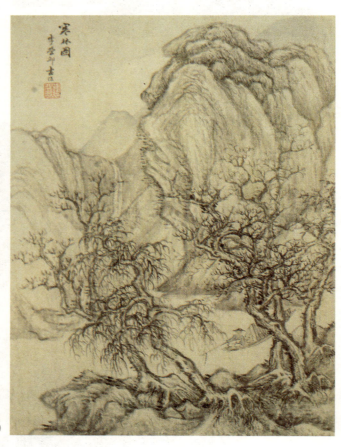

寒林钓翁图　李营邱（唐）

　　渔翁的形象在我国古代绘画作品中，经常出现，这与古代文人钟情渔翁形象有关。渔翁形象从中国文人的纵深地带穿过，带着文人特有的追慕，在"仕"与"隐"之间展现着他们的内心独白。从唐代画家李营邱的《寒林钓翁图》，到明代画家仇英的《枫溪垂钓图》、沈周的《清溪垂钓图》、姚绶的《秋江渔隐图》，再到清代画家黄慎的《渔翁渔妇图》、吴石仙的《秋山夕照图》，都是绝妙的写照。画家们通过对人物动作的精心描绘，把画面营造成一个场景，使它有了一个渔翁乐"隐"的情节。

　　李营邱，是唐代著名画家，能诗，善琴，更善山水画。李营邱山水画多作平远寒林，画法简练，笔势锋利，好用淡墨，有"惜墨如金"之称。他的《寒林钓翁图》绘冬日江南风景，大山巍峨兀立，远处瀑布垂挂，近景是五棵虬枝大树，倔强峥嵘，棱棱自出。中景是辽阔江水，风欲止，水无痕，景致宁静的几欲萧然。一渔翁泊舟独钓，悠然自得。在这样的风景里垂钓，诗意盎然，文人书卷气浓郁。

第五章 古代绘画中的渔翁形象 121

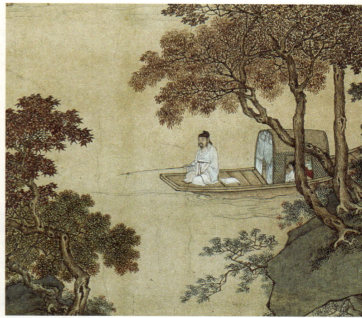

枫溪垂钓图（局部）

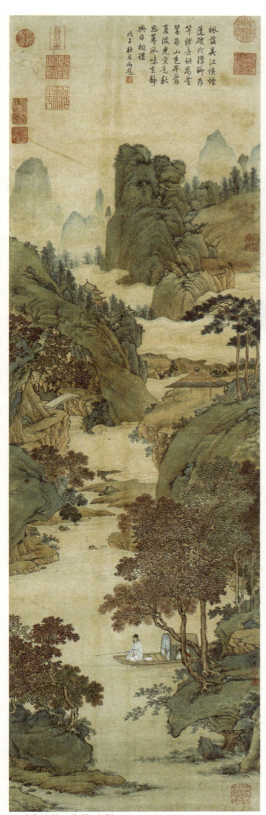

枫溪垂钓图　仇英（明）

《枫溪垂钓图》是明代著名画家仇英的山水画，此图画工精细而见气势，反映了仇英山水画的典型风格。画面高嶂巨壁，丘壑深远，气势雄阔，展示了深秋辽阔的郊野山川壮丽景色。红枫映掩的溪江上，身着素色朝服的士大夫在轻舟上静坐垂钓，神情专注。垂钓者的右后方，放着一本翻动过的书；在舱内，一书童正在理书备茶。整个画面显现出生活的情趣，使观赏者如置身大自然之中，予人以心旷神怡之感。该画现珍藏在北京故宫博物院，画首有清乾隆帝的题诗："枫落吴江候，烟蓬破冷浮；聊存竿线意，讵为釜鬲求。山色早辞夏，波光宜是秋；思莼风味在，静与日相谋。"弥足珍贵。

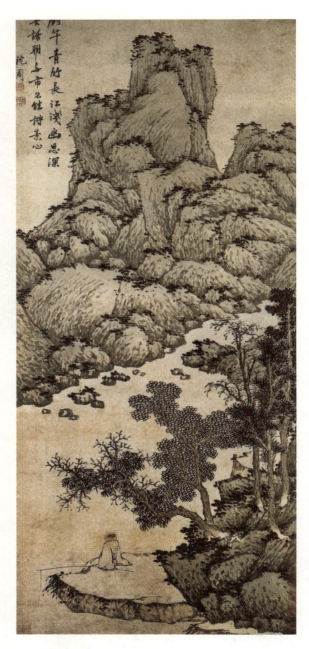

清溪垂钓图　沈周（明）

　　《清溪垂钓图》是明代著名画家沈周的作品。沈周是苏州人，他的画作往往以士人悠游林下的生活场景为主线，或疏林策杖，或骑驴访友，或山堂论道，或水榭读书，或清溪垂钓，或秋江放棹，一路浅山秀水，草木亭台，显示一派吴中风光。《清溪垂钓图》描绘的是一位老者，端坐于溪边树下坡地，全神执竿垂钓。溪水两岸，则是山壑纵横，飞瀑流泉，山间云气飞动，景致宜人。画作行笔舒缓，骨力雄健，墨韵变幻，细腻敏感，设色清雅，光鲜如玉。画树错落有致，姿态优美，笔力古健；画水线条细润流畅，气色清淡，流动而透明；画山多用干笔皴擦，墨色交融，意趣非凡。文人作画，讲究"外师造化，内得心源"，《清溪垂钓图》两者相融，金玉齐辉，相得益彰，正是沈周盛年时期作品的典型面貌。

第五章 古代绘画中的渔翁形象

秋江渔隐图 姚绶（明）

《秋江渔隐图》是明代著名画家姚绶的作品，该图描绘的是秋林远岫，湖中钓舟的情景。在这幅作品中，画面苍凉萧疏，充满荒寒意境，虽有渔舟在天地间，但却带有一种悲苦、严峻和感伤的情调。在表现技法和意趣上，风格粗放老辣，层次井然有序，显示了苍劲纷披的意态，富有率达朴茂的情韵。远山近石，皴染结合，笔力沉稳，墨彩滋润，给人以沉静的美感。

清代画家黄慎是"扬州八怪"中的全才画家之一，其人物画成就尤为卓著。《渔翁渔妇图》，就是其中的一幅珍品。此画描绘了渔翁和渔妇两位人物，渔妇布帕裹发、肩挎竹筐似正徐徐前行，忽然被后面匆匆赶来的渔翁叫住，于是驻足转身，回眸凝视；渔翁头戴斗笠，身背鱼篓，忙不迭地将手中刚刚打上来的大鱼拿给渔妇看，喜悦之情溢于言表。画家捉住生活中的一瞬，生动地再现了渔民生活的风貌和他们的喜悦之情。画面布局讲究，画中两人一前一后，一左一右，貌离神合，顾盼呼应。画面左上方草书自题："渔翁晒网趁斜阳，渔妇携筐入市场，换得城中盐菜米，其余沽出横塘酒。"此诗不仅点明了画的主题，还进一步补充了构图。画面背景不着一物，给人留下了无限遐想的空间。这幅作品人物造型严谨，比例合理，动态自然，注重形体塑造与神情的刻画，显示出画家观察生活的能力和扎实的写生功底。画面用墨先以淡写，再以浓提醒，勾染结合，酣畅淋漓，可谓"栩栩如生，呼之欲出"。从画面署款"于化瘿瓢子慎"，所钤"黄慎""恭寿"两印及其画风来看，此画当属其盛年之作。

黄慎出身贫寒，早年丧父，一生奔波于家乡福建、南京、扬州等地，以卖画为生。除《渔翁渔妇图》外，黄慎还有20余幅以渔翁为题材的作品传世。渔翁类作品数量如此之多，这一方面与画家的生活环境及其思想感情有关；另一方面，这对于终生以卖画为生的黄慎来说，可能为了迎合商人"渔翁得利"的购买心理也有关系。

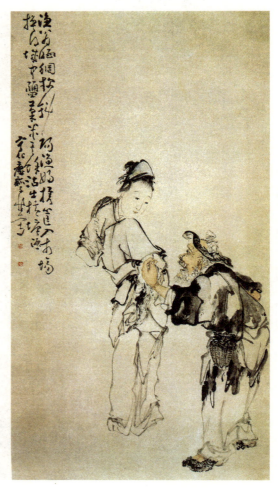

渔翁渔妇图　黄慎（清）

第五章 古代绘画中的渔翁形象 125

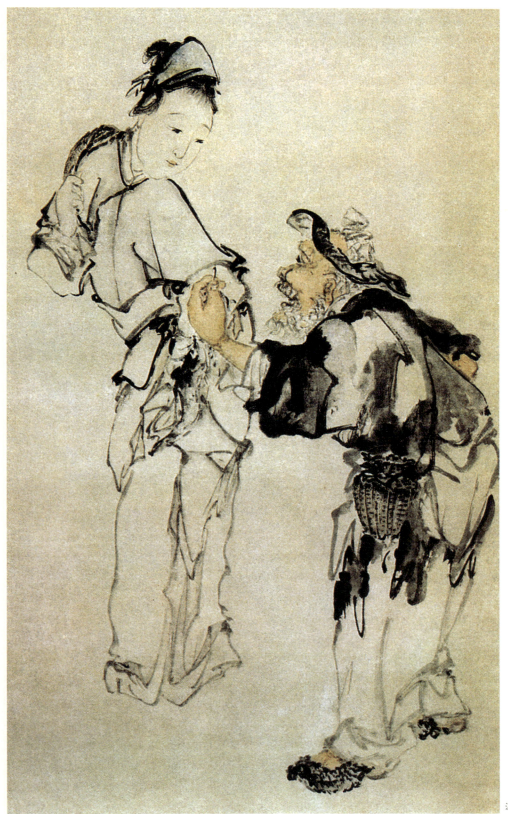

渔翁渔妇图（局部）

秋山夕照图　吴石仙（清）

　　《秋山夕照图》是晚清画家吴石仙的作品。此图气势雄厚，丘壑幽奇，水墨晕染，烟云生动。你看，秋山夕照下，归鸦点点，柴篱村舍错落于远近山坳，远处寺庙塔影隐隐可见，山顶梵宫屋宇巍峨，诗意尽在画图中。老汉骑瘦驴过桥而归，童子挑担相随；桥下溪边，渔翁戴笠侧身于船上，作扭首闲眺状。人物线条细腻，落笔潇洒，具有晚清上海画派的风格。

第六章
古乐中的渔翁

渔樵问答　张明山

中国古乐，源远流长，其中的《渔樵问答》《渔舟唱晚》便是两首脍炙人口的古乐名曲。渔樵为何排在耕读前面，我们也可在《渔樵问答》中看出端倪。

（一）古曲《渔樵问答》的灵魂

《渔樵问答》是一首流传了几百年的古琴名曲，为中国十大古曲之一。此首名曲优雅，以对答式的旋律，描写渔夫与樵夫在青山绿水间自得其乐的情趣。樵夫以上升的曲调表示问句，渔夫以下降的曲调表示答句。旋律飘逸潇洒，表现出渔樵悠然自得的神态，引起人们对渔樵生活的向往，表达出对追逐名利者的鄙弃，几百年来在琴家中广为流传。

自战国时代之后，即使仍然有人以打鱼谋生，但在文人笔下，却没有了谋生之苦，而是多了闲雅情趣。这正像元代诗人胡绍开在《沉醉东风·渔得鱼心满意足》说的那样："渔得鱼心满意足，樵得樵眼笑眉舒。一个罢了钓竿，一个收了斤斧，林泉下偶然相遇。是两个不识字渔樵士大夫，他两个笑加加的谈今论古。"

《渔樵问答》在历代传谱中，有30多种版本，有的还附有歌词。《渔樵问答》存谱最早见于明代萧鸾撰写的《杏庄太音续谱》（公元1560年）。萧鸾解题为："古今兴废有若反掌，青山绿水则固无恙。千载得失是非，尽付渔樵一话而已"。虽然此曲有一定的隐逸色彩，表达出对追逐名利者的鄙弃，但此曲的内中深意，应是尘世间万般滞重，都能在《渔樵问答》飘逸潇洒的旋律中烟消云散。兴亡得失这一千载厚重话题，被渔翁、樵子的一席对话解构于无形，令人叹服，这便是《渔樵问答》的内中灵魂。

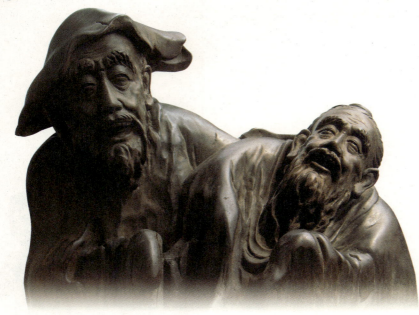

渔樵相会话不完（局部）

《渔樵问答》不仅在琴家中广为流传，在社会上也盛传不衰，在中国四大名著《西游记》中，作者吴承恩便专门辟有一章以唐代教坊曲形式的渔樵问答：

长安城外泾河岸边，有两个贤人：一个是渔翁，名唤张稍；一个是樵子，名唤李定。他两个是不登科的进士，能识字的山人。一日，在长安城里，李定卖了肩上柴，张稍货了篮中鲤，同入酒馆之中。吃至半酣，两人各携一瓶，顺泾河岸边，徐步而回。张稍道："李兄，我想那争名的，因名丧体；夺利的，为利亡身；受爵的，抱虎而眠；承恩的，袖蛇而去。算起来，还不如我们水秀山青，逍遥自在，甘淡薄，随缘而过。"李定道："张兄说得有理。但只是你那水秀，不如我的山青。"张稍道："你山青不如我的水秀。有一《蝶恋花》词为证，词曰：烟波万里扁舟小，静依孤篷，西施声音绕。涤虑洗心名利少，闲攀蓼穗兼葭草。数点沙鸥堪乐道，柳岸芦湾，妻子同欢笑。一觉安眠风浪俏，无荣无辱无烦恼。"这首《蝶恋花》道出了渔翁的逍遥与乐趣。

一般都是把《西游记》当做消遣娱乐的鬼神小说来读的，其实个中有深刻的哲理。书中张稍和李定这两个人物，为何用大量的诗词篇幅来描写渔樵呢？其实，这才是《西游记》最有魅力的地方，要读懂这部举世无双的传奇小说，千万不能忽略了词牌乐曲的重要性。

渔樵两个代表人物形象，一为以姜子牙为代表的道，一为以六祖惠能为代表的禅，故二者经常相提并论。北宋哲学家邵雍曾作有《渔樵问对》，唐诗宋词中已不乏渔樵形象，而到了元曲中，渔樵更成为文人常用的典故。

《渔樵问对》着力论述天地万物，阴阳化育和生命道德的奥妙和哲理。通过樵子问、渔父答的方式，将天地、万物、人事、社会归之于易理，并加以诠释。目的是让樵者明白"天地之道备于人，万物之道备于身，众妙之道备于神，天下之能事毕矣"的道理。《渔樵问对》中的主角是渔父，所有的玄理都出自渔父之口。在书中，渔父已经成了"道"的化身，故后世尊称渔父为"圣者"。

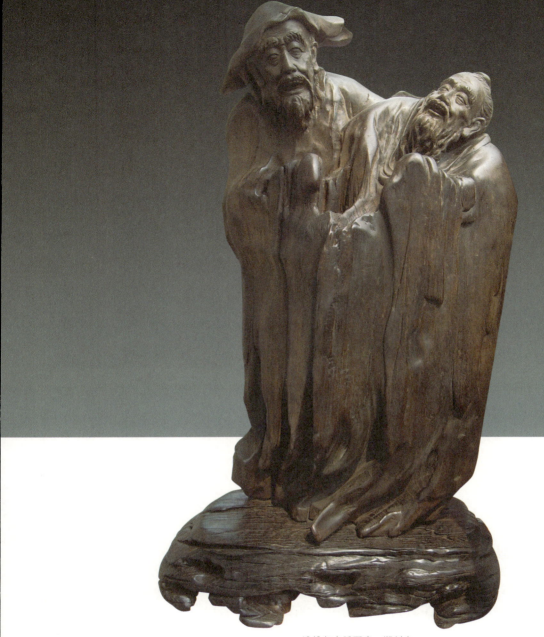

渔樵相会话不完　郑剑夫

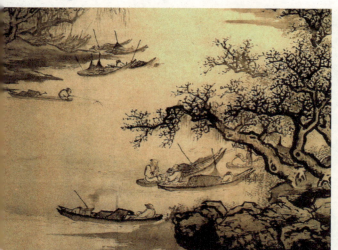

渔舟唱晚，响穷彭蠡之滨（局部）

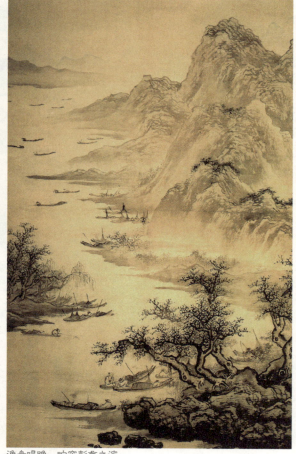

渔舟唱晚，响穷彭蠡之滨

（二）古曲《渔舟唱晚》的意境

　　《渔舟唱晚》是一首颇具古典风格的北派古筝独奏曲，标题取自唐代诗人王勃《滕王阁序》中的"渔舟唱晚，响穷彭蠡之滨；雁阵惊寒，声断衡阳之浦"的名句。诗句形象地表现了古代的江南水乡在夕阳西下的晚景中，渔舟纷纷归航，江面歌声四起，响彻彭蠡湖滨，雁群感到寒意而发出的惊叫，回荡在衡阳水边的情景。乐曲描绘了夕阳映照江南万顷碧波，渔民悠然自得，渔船随波渐远的优美意境。这首乐曲是 20 世纪 30 年代以来，在中国流传最广、影响最大的一首古筝独奏曲。

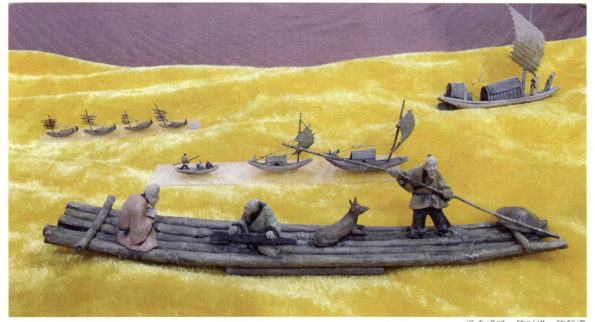

渔舟唱晚　陈时洪　陈静漂

有关乐曲的由来，众说纷纭尚无定论，一种认为是 30 年代中期古筝演奏家娄树华根据明、清时期的古曲《归去来》加以改编而成的，另一说法是山东古筝演奏家金灼南早年将家乡的民间传统曲《双板》等乐曲改编而成的。

中华人民共和国成立后，著名音乐家黎国荃先生根据同名筝曲曾改编创作为小提琴曲，得以在全世界范围内广泛流传。1984 年 CCTV《天气预报》背景音乐开始采用电子琴演奏的同名曲《渔舟唱晚》。三十年不变的背景音乐，成为十三亿人最熟悉和喜爱的音乐。

《渔舟唱晚》以歌唱性的旋律，形象地描绘了夕阳西下，晚霞斑斓，渔歌四起，渔夫满载丰收的喜悦欢乐情景，表现了作者对祖国美丽河山的赞美和热爱。

乐曲开始，以优美典雅的曲调、舒缓的节奏，描绘出一幅夕阳映照万顷碧波的画面。接着，以音乐的主题为材料逐层递降，音乐活泼而富有情趣。此旋律不但风格性很强，且十分优美动听，形象地刻画了荡桨声、摇橹声和浪花飞溅声。随着音乐的发展，速度渐次加快，力度不断增强，加之突出运用了古筝特有的各种按滑叠用的催板奏法，展现出渔舟近岸、渔歌飞扬的热烈景象，确有"唱晚"之趣。

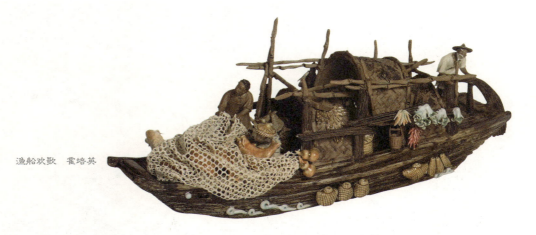

渔船欢歌　霍培英

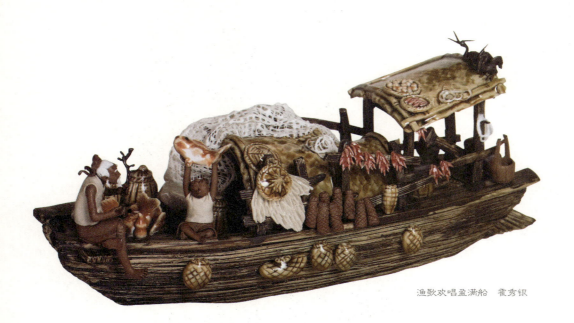

渔歌欢唱盈满船　霍霈银

　　由于《渔舟唱晚》旋律优美动听，情调乐观向上。因此，被许多乐坛名家改编成高胡、二胡、小提琴等各种不同形式的独奏、重奏、合奏，受到国内外广大听众的喜爱。一位外国竖琴演奏家听了《渔舟晚唱》大加赞赏，称这首乐曲是"富有东方风味的世界名曲"，并把它改编成竖琴曲。

第六章 古乐中的渔翁

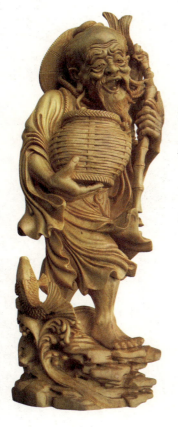

夕阳下的欢乐　朱振华

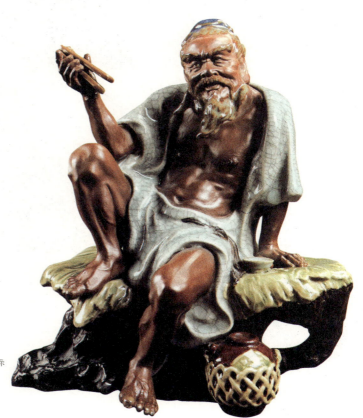

渔歌晚唱笑声多　廖洪标

《渔舟唱晚》的乐曲深入人心，造型艺术家们以此为依据创作了大量的作品，歌颂了渔家在夕阳西下的霞光里，满载而归的丰收景象。

渔归（局部）

渔归　高公博

第六章 古乐中的渔翁

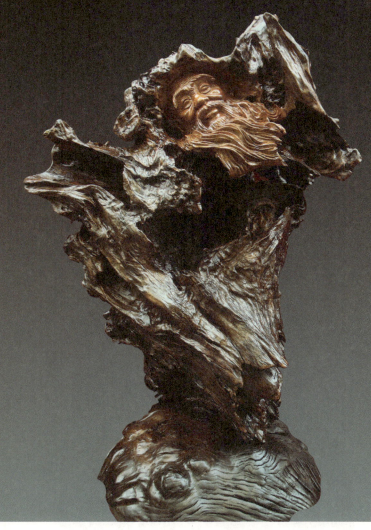

渔舟唱晚庆丰收　韩新青

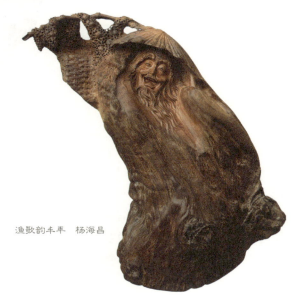

渔歌韵丰年　杨海昌

第七章

再现渔家生活乐趣的渔翁

风雪渔翁归　郑兴国

　　在造型艺术家的手下，渔翁的形象大多充满着生活的乐趣，丰收的喜悦，沉浸在渔家欢乐的气氛中。如"风雪渔翁归""夏塘渔声乐""晓迎渔涛""笑对波涛""丰收的日子""桃花潭畔钓鱼翁""渔趣""江村渔烟""鱼丰寿高""年年有鱼（余）""渔乐无穷""秋风江畔钓竿人""手握一枝清瘦竹""无荣无辱无烦恼""醉乐渔泉""烟雨楠溪""超脱的盖荷钓翁""连年获利""渔歌声声天际流""乐满鱼江""江南烟雨"等，这些作品均反映了渔家生活的乐趣，故渔翁的脸上洋溢着丰收的笑容，充满着生活的自信，以此来显示太平盛世的景象。

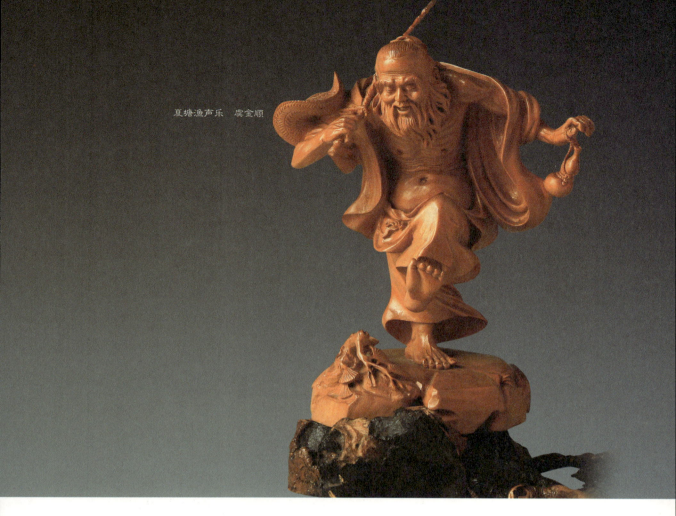

夏塘渔声乐　虞金顺

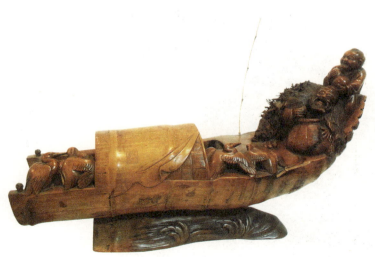

晓迎渔涛　朱利勇作　孙映忠藏

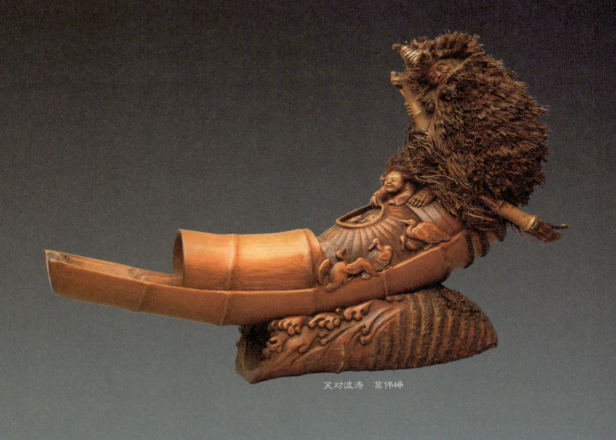

笑对波涛　葛伟峰

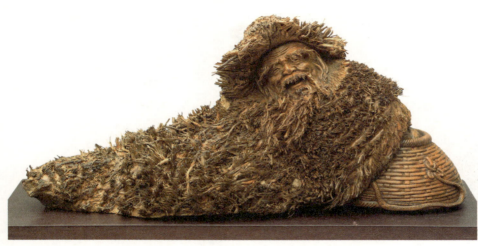

丰收的日子　葛安飞

第七章 再现渔家生活乐趣的渔翁

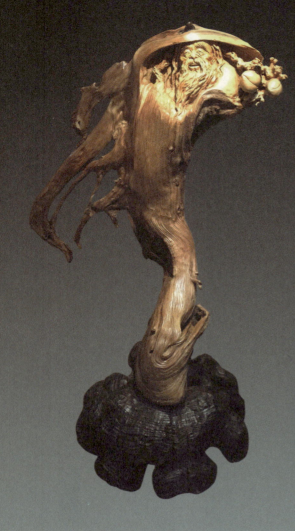

桃花潭畔钓鱼翁　俞寒烨

渔趣　郑宝根

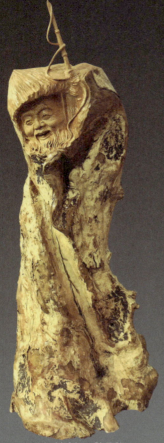

江村渔烟　孙显秋

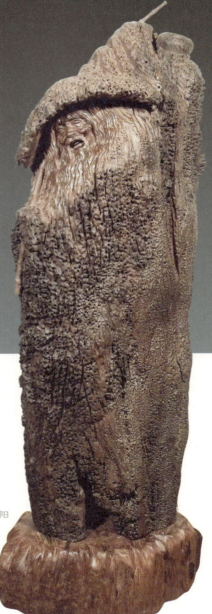

鱼丰寿高　吴筱阳

第七章 再现渔家生活乐趣的渔翁

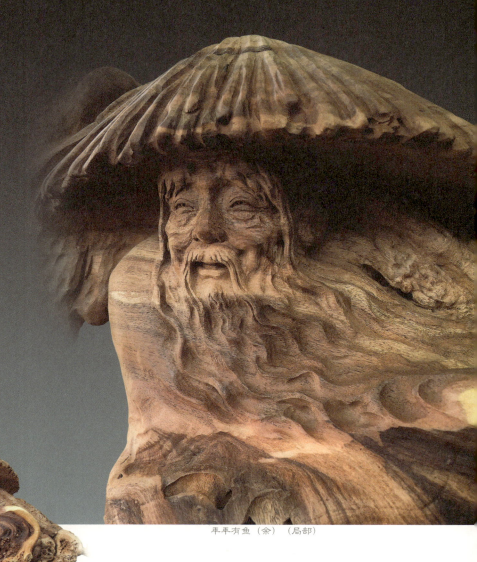

年年有鱼（余）（局部）

年年有鱼（余） 吴建锋

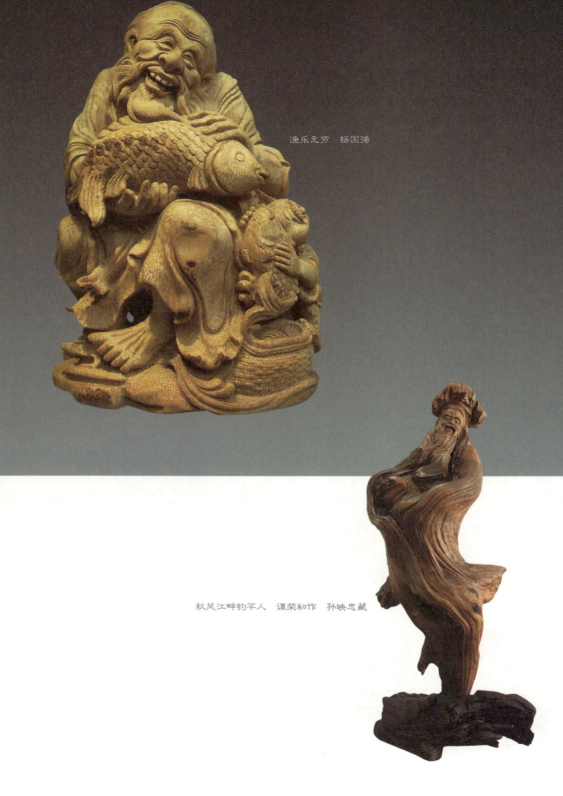

渔乐无穷　杨国强

秋风江畔钓竿人　谭荣初作　孙映忠藏

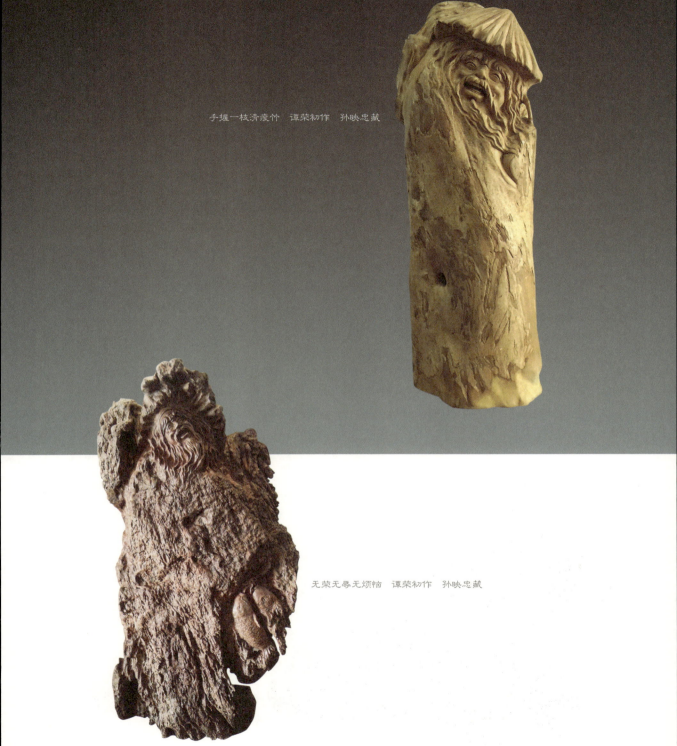

手握一枝清瘦竹　谭荣初作　孙映忠藏

无荣无辱无烦恼　谭荣初作　孙映忠藏

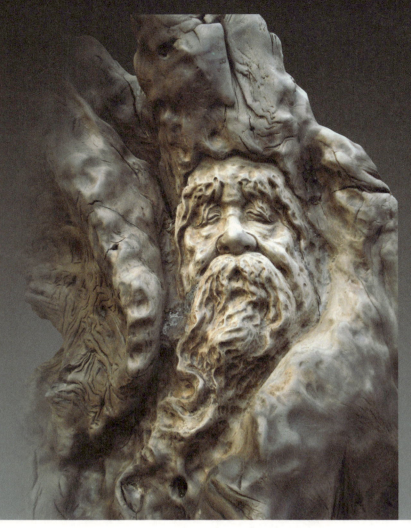

醉乐渔泉（局部）

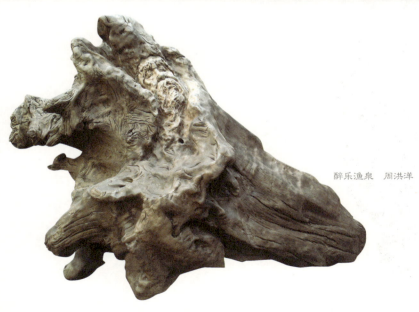

醉乐渔泉　周洪洋

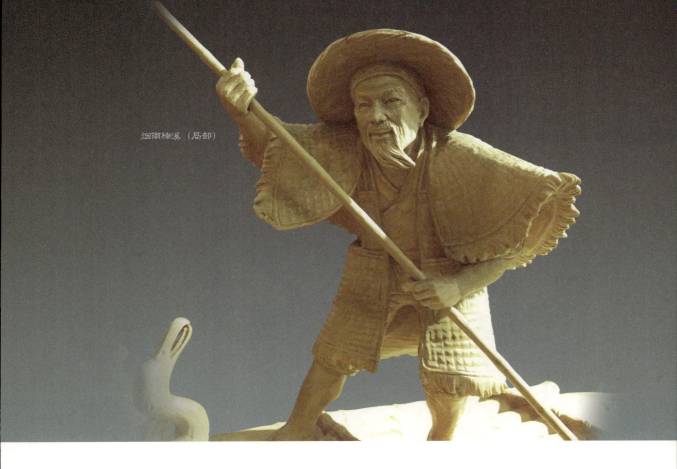

烟雨楠溪（局部）

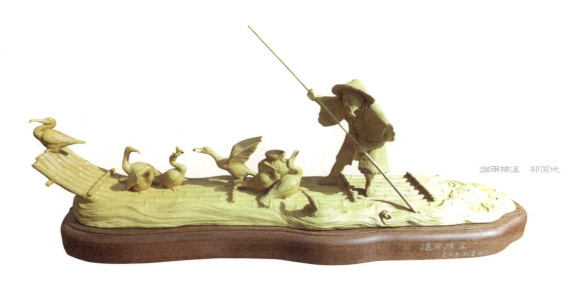

烟雨楠溪　郑国地

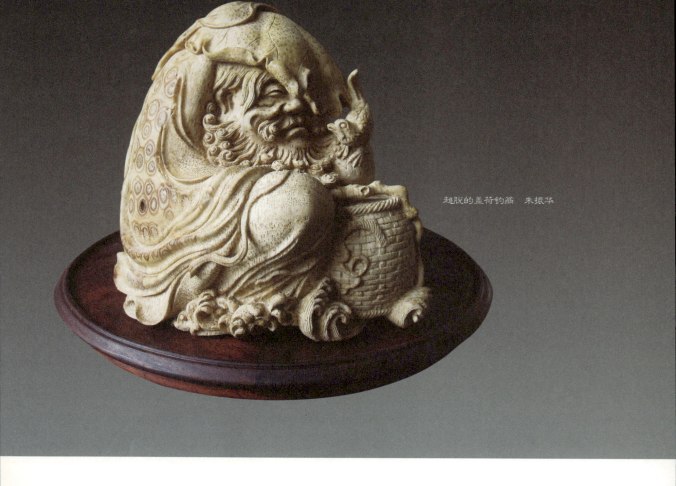

超脱的盖荷钓翁　朱振华

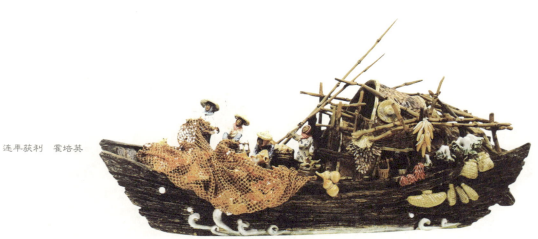

连年获利　霍培英

第七章 再现渔家生活乐趣的渔翁

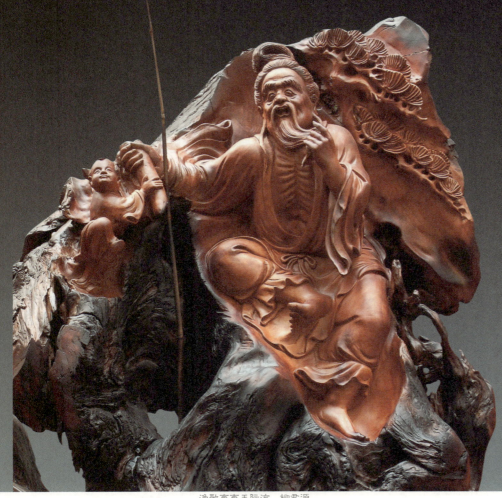

渔歌声声天际流　柳君源

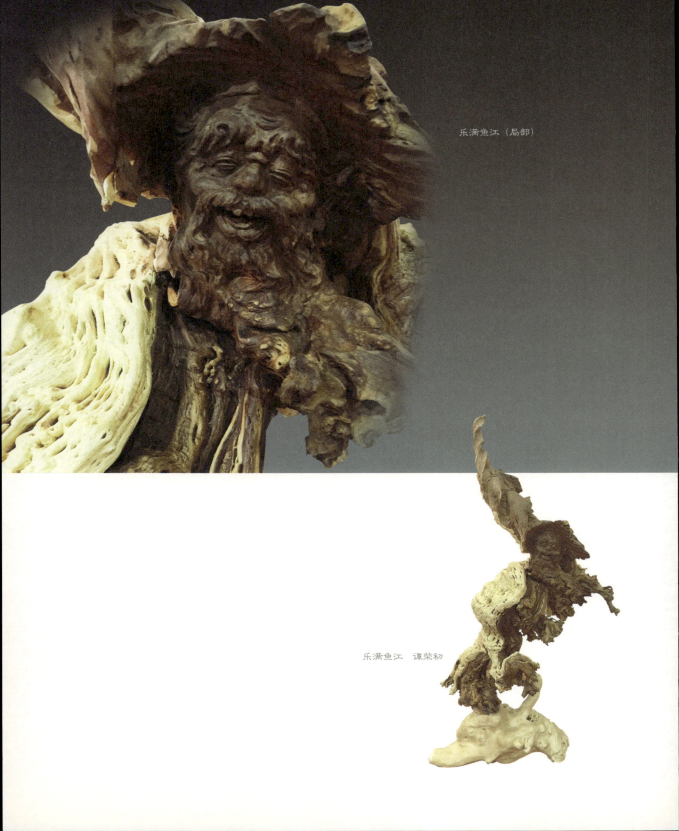

乐满鱼江（局部）

乐满鱼江　谭荣初

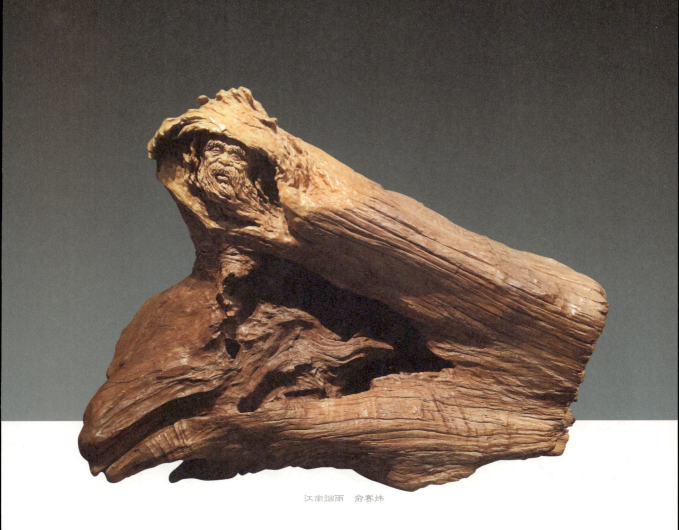

江南烟雨　俞赛炜

渔舟唱晚满载归　吴筱阳作　张天民藏

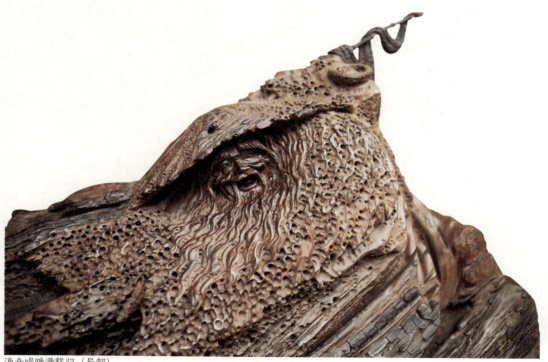

渔舟唱晚满载归（局部）

　　木雕艺术家吴筱阳创作的"渔歌唱晚满载归"，取材于一块呈三角形状的沉木，稳重而大气。值得令人注意的是沉木的左侧有规律地排列着蜂窝似的点状孔穴，极富韵致。这些小孔穴是成千上万的螺蛳、贝壳类动物，叮咣在水底沉木上形成的。水中的沉木表面是糯软的，故留下了贝壳类动物叮咣的孔穴，一旦出水干燥后，这些孔穴便硬化成形了。你看，渔翁头戴斗笠，肩扛鱼篓和渔网，鱼篓内盛放的鲜鱼已满到篓子的边沿，显得沉甸甸的。渔翁的脸上洋溢着丰收后的喜悦，看着渔翁的胡子和长眉毛的颤动，我们似乎听到了爽朗的笑声。阵阵晚风吹拂起渔翁厚重而宽大的衣衫，他肩负着劳动的成果，欢快地前行着。而密布在斗笠、衣衫上的蜂窝状的孔穴，既像渔网的网眼，又似岁月留下的沧桑，为这件"渔歌唱晚满载归"作品注入了装饰的韵味。

第七章 再现渔家生活乐趣的渔翁 151

满载而归乐心怀　吴筱阳

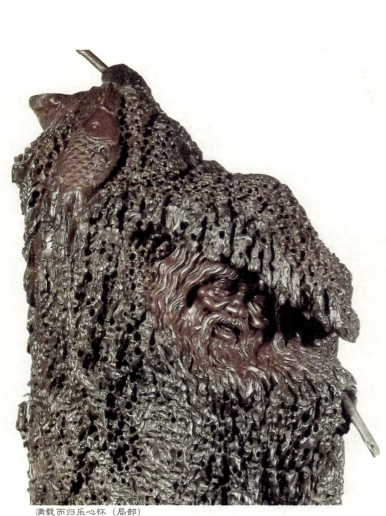

满载而归乐心怀（局部）

"满载而归乐心怀""踏着霞光唱欢歌""满载而归""渔歌唱出心中欢""乐望丰年""渔翁悠悠乐自归""苍山坐钓"等亦是吴筱阳以渔翁为题材创作的作品，通过这些作品使我们重温了渔翁生涯的各种辛劳和喜悦。

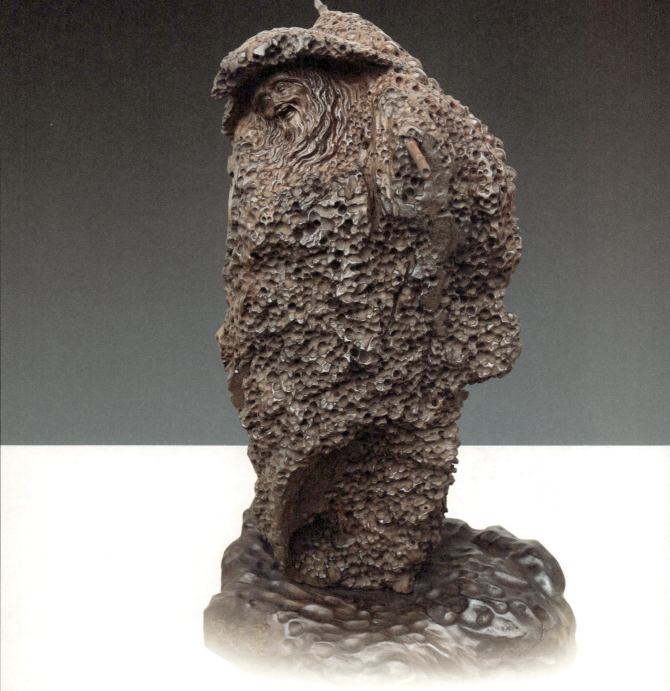

踏着霞光唱欢歌　吴筱阳

第七章 再现渔家生活乐趣的渔翁　153

满载而归（局部）

满载而归　吴筱阳

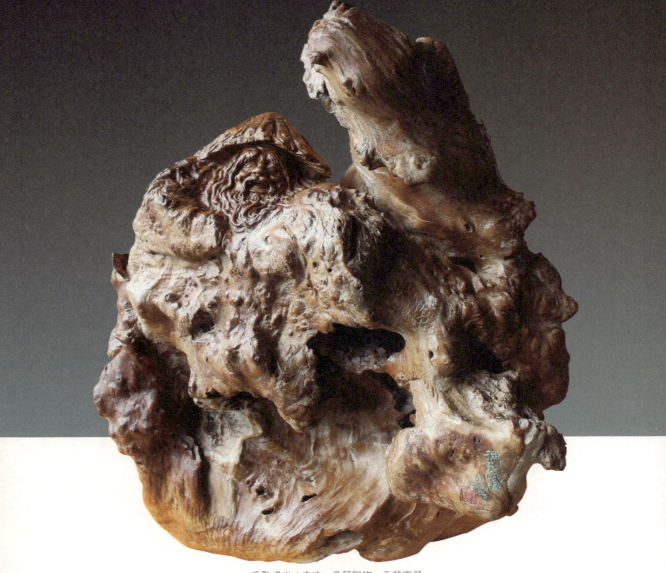

渔歌唱出心中欢　吴筱阳作　于荣亮藏

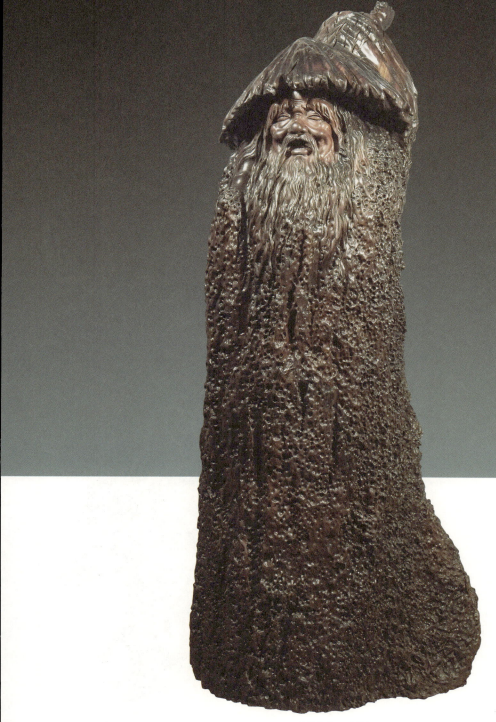

乐望年年　吴筱阳

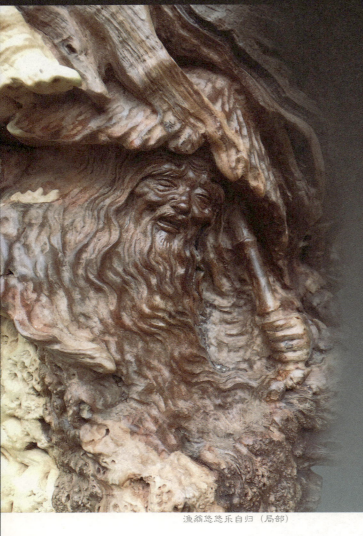

渔翁悠悠乐自归（局部）

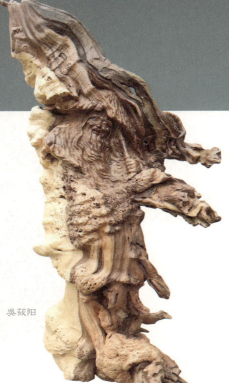

渔翁悠悠乐自归　吴筱阳

第七章 再现渔家生活乐趣的渔翁

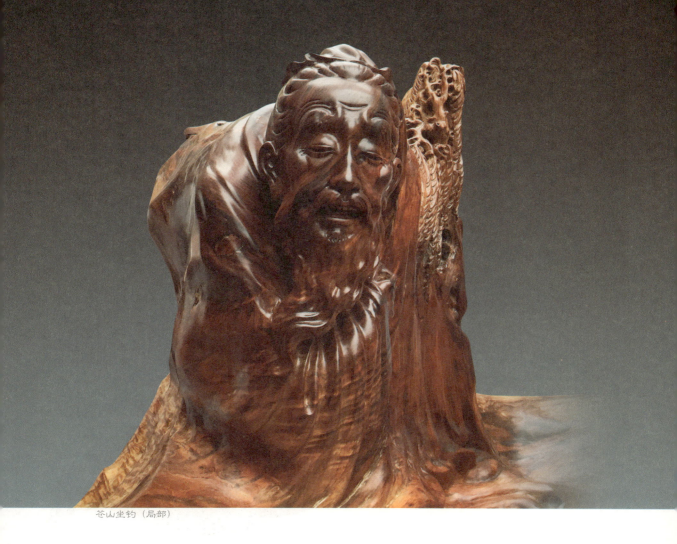

苍山坐钓（局部）

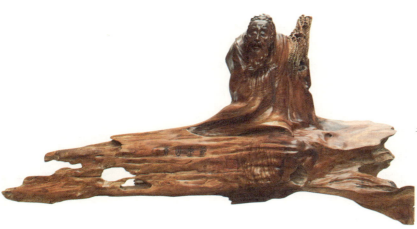

苍山坐钓　吴筱阳　于荣胜

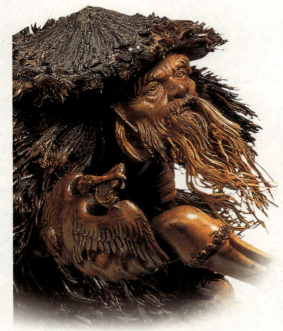

烟波万里扁舟小（局部）

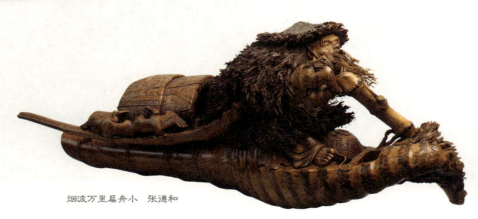

烟波万里扁舟小　张德和

　　渔翁往往与舟连在一起，而此舟又必是小舟。竹根雕"烟波万里扁舟小"是一件颇有创意的佳作，作者是中国竹工艺大师张德和。苏轼《赤壁赋》称"驾一叶之扁舟，举匏樽以相属"，舟如一叶，以况其小，因为只有小舟才能获得随波飘游，与世同波的境界。作品取材于一段畸形的毛竹根，在作者的运筹下，毛竹根部的材质美感得到很好的发挥：竹根的顶端成了渔舟的头，伸出的竹鞭成了渔舟的桨，半圆形的竹筒刻画成渔舟的笠篷，毛竹的须根成了渔翁的蓑衣，多肉的竹根雕刻成渔翁前倾的脸庞，余下的须根成了渔翁的胡须。你看，渔翁正全神贯注地注视着前方，掌握着手中的船桨，随时应对着江面的风涛，在烟波万里中沉着前进。数只鸬鹚跃然欲动，为作品增添了生机与活力。

　　张德和创作的另两件竹根雕"水畔暮山衔夕阳""归舟返棹沐霞光"，刻画的是渔舟在夕阳霞光下回来的情景，也有异曲同工之妙。

第七章 再现渔家生活乐趣的渔翁 159

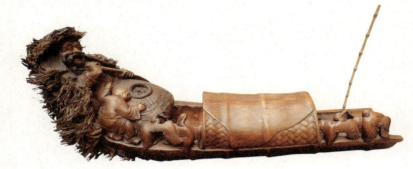

水畔暮山衔夕阳　张遹和

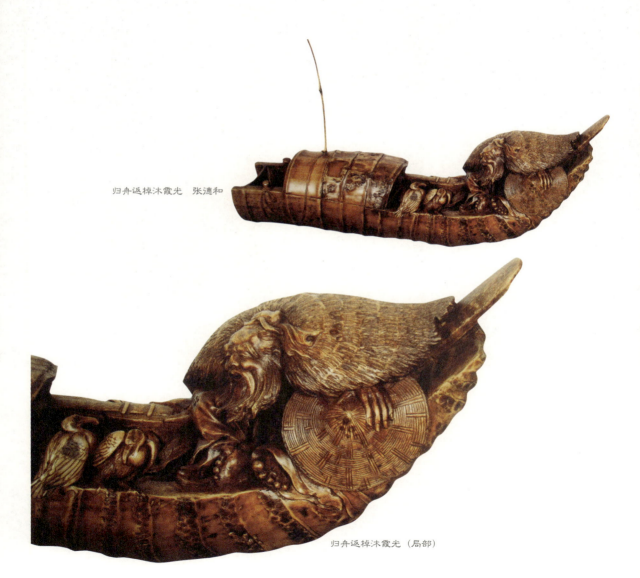

归舟返棹沐霞光　张遹和

归舟返棹沐霞光（局部）

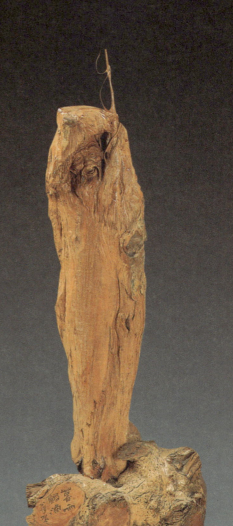

暮雨归渔　高公博

　　中国工艺美术大师高公博创作的"暮雨归渔",刻画了在暮色苍茫的雨帘中,一位渔翁持着钓竿匆匆返回的场景。创制者运用了"劈雕"艺术,这是一种继黄杨木雕和黄杨根雕以后派生出来的意象与具象相结合的雕刻艺术,即将黄杨木劈开后,让作品在刀斧的劈纹中来显示人工雕琢无法达到的特殊纹理和质地的美感。在作品"暮雨归渔"中,劈纹疏密有度,密中有形,很好地显示了渔翁在暮雨中紧裹蓑衣匆匆行走的情景。藏中有露的脸部则用人工雕琢,让意象的劈与具象的雕得到完美的结合。

　　"暖日和风"是高公博创作的另一件"劈雕"艺术作品,给人以异曲同工的美感。

第七章　再现渔家生活乐趣的渔翁

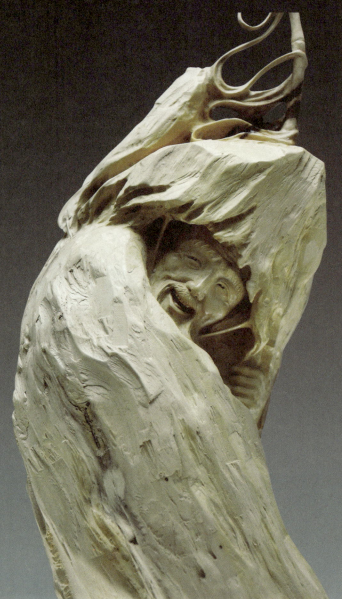

暖日和风（局部）

暖日和风　高公博

中国传统形象图说·渔 翁

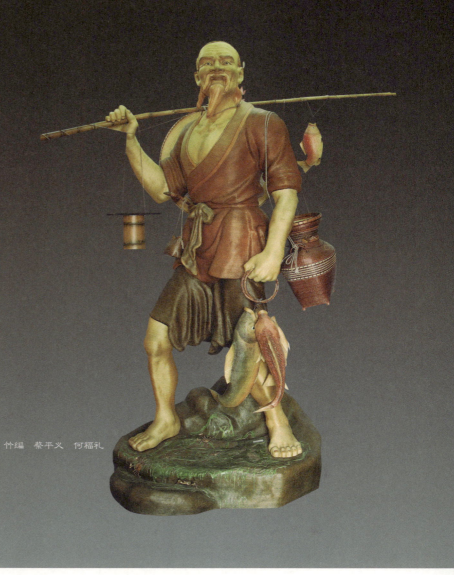

闲来垂钓碧溪上 竹编 蔡平义 何福礼

　　大型竹编"闲来垂钓碧溪上"是一件不可多得的艺术精品，作品刻画了一位垂钓渔翁喜获丰收后晚归的形象。看，渔翁敞开胸怀，挽起衣袖，卷起过膝的裤管，右手扛着渔竿，左手拎着几尾肥大的鲤鱼，也许，他钓得太多了，连渔竿上也挂着一尾。他沐浴着夕阳的余晖，带着丰收的喜悦，跨过江湖边的岩块，健步而归。渔翁的形象十分写实，那健壮的胸脯和四肢，那意气风发的昂扬姿态，充满着生机和活力，给人一种老当益壮的感觉，显示了创制者深厚的造型功力和编织技巧。整个作品都是用竹丝篾片编织起来的，不仅编得精细，丝丝入扣，而且编得巧妙，得体自然。那灰色的衣衫、土黄的衣领、赭色的裤子、蓝灰的岩块和脸庞、四肢都用细细的竹丝编就。渔翁的脸部编织轮廓分明，细腻传神，浑然一体。更令人叫绝的是渔翁的头发和胡须的编插，创制者用 0.2 厘米宽的篾片依照渔翁须发的生长规律，翻卷弹插，集丝成束，

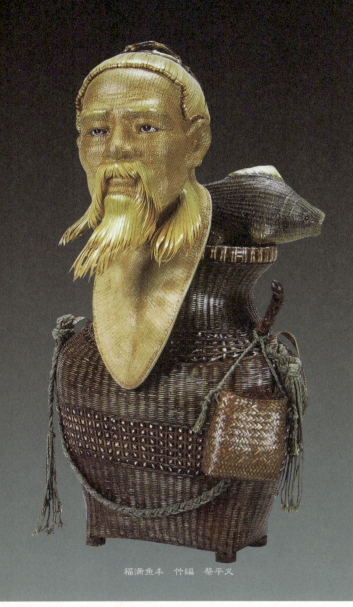

福满鱼丰　竹编　蔡平义

既生动又自然，和细丝编织的脸部形成了粗与细的对比美。加上竹编的鱼篓、鲤鱼，竹制的食罐、渔竿及竹鞭，整个作品显示出竹子的编织技巧和材质美感。在色彩的处理上也十分精当，创制者"惜色如金"，作品统一在"土味"的自然色调中，连渔翁的头发和胡须都是土黄色的，雅致而简洁。作品高350厘米，宽165厘米，是竹编人物中最高大的佳作。1994年，这件渔翁参加国家文化部举办的"中国民间艺术一绝"大展，获得金奖。

2006年，蔡平义针对"渔翁"喜爱者的需求，选取了"渔翁"中的头像、鱼篓、烟袋等代表性的构件，组合成缩小板的"福满鱼丰"，小中见大，批量生产，满足了竹编"渔翁"收藏者的需求。

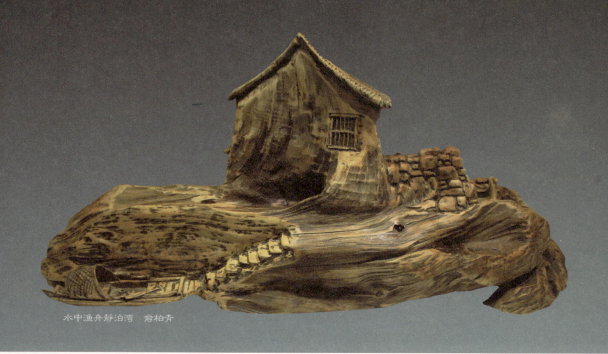

水港静寂渔舟横　俞柏青

水中渔舟静泊湾　俞柏青

　　值得一提的是水，因为水，是人与鱼的生存之源。道家认为水是万物之本，品性谦逊，亲附万物而公正无私。老子说过一句话："上善若水，水善利万物而不争"，因此水又可以作为道的象征。"水港静寂渔舟横""水中渔舟静泊湾"便是写意木雕艺术家俞柏青创作的两件水与渔舟的作品。

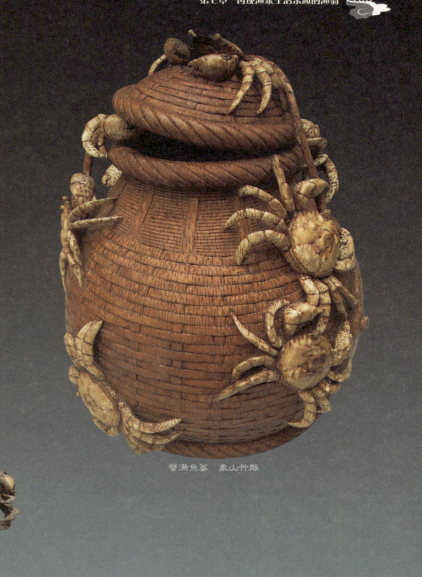

蟹满鱼篓　象山竹雕

丰收季节　象山竹雕

在中国传统文化中，水中的螃蟹，总是寻找水质清澈，阳光透彻，水草茂盛的水域栖息。螃蟹是甲壳类，八条腿，就是发；两个夹，就是抓。煮熟后全身通红，象征鸿运当头。在科举时代，螃蟹与榜眼谐音，象征科甲及第；螃蟹披坚执锐而横行，两只蟹螯钳住东西就不放，有"横财大将军"之称，故螃蟹兼有富甲天下，八方招财的双重瑞兆。荷花加上螃蟹，可谓是和谐盛世，富贵双全。造型艺术家们以螃蟹、鱼篓、荷花组合为作品的艺术品不少。"丰收季节""蟹满鱼篓""喜获连年""和谐秋韵"便是其中的佳作。

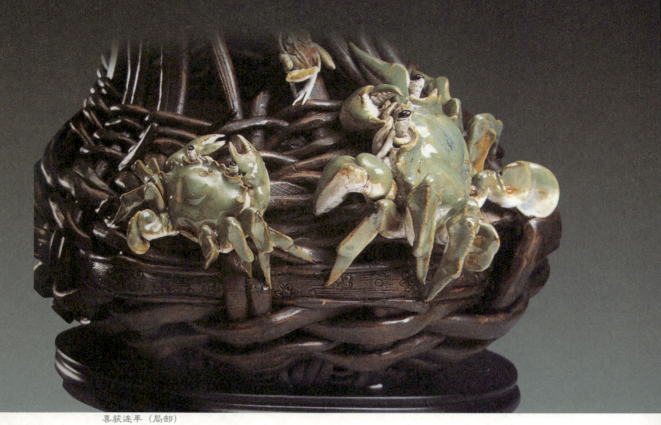

喜获连平（局部）

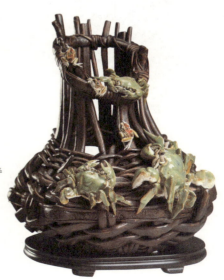

喜获连平　凌康骅

第七章 再现渔家生活乐趣的渔翁

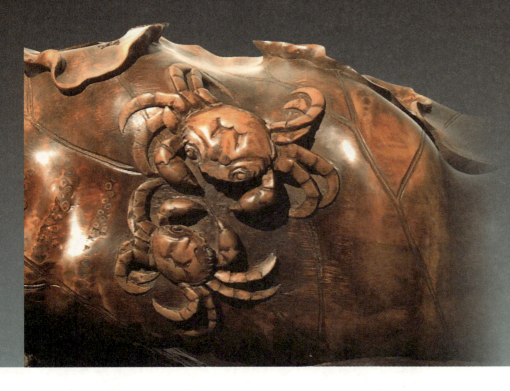

和谐秋韵（局部）

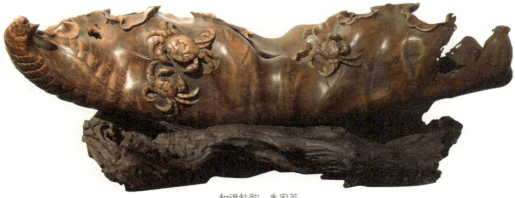

和谐秋韵　朱宏苏

第八章
渔翁头部造型集锦

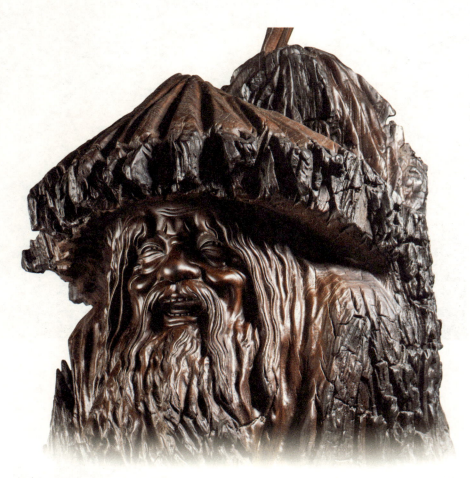

头部造型之一　吴筱阳作　孙映忠藏

　　渔翁是人物类的作品，而人物形象刻画的重点便是头部的造型，人物喜、怒、哀、乐的神韵均是通过头部的五官来表现的，其中以眼睛、嘴巴、鼻子和胡子最为重要，特别是眼睛，是人物心灵的窗户。这本书中的渔翁形象绝大部分是雕刻类造型，艺术家们刀雕神韵，脸注神情，让雕刀在人物头部五官的细节刻画中闪耀。为此，本书特辟出"渔翁头部造型集锦"一章。渔翁头部造型是从人物精品中悉心挑选出来的，它不仅开辟了一个让广大艺术爱好者、收藏者品味观赏的窗口，也为众多造型艺术家们提供了一个互相交流、学习提高的平台。

第八章 渔翁头部造型集锦

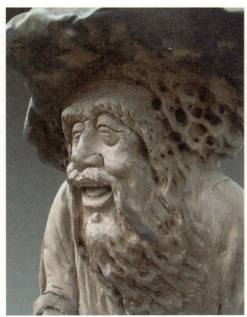
头部造型之二　钱程

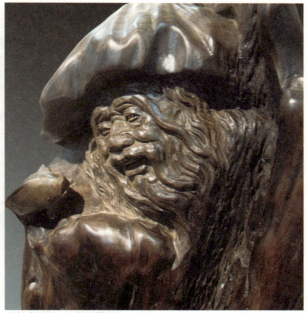
头部造型之三　郑兴国

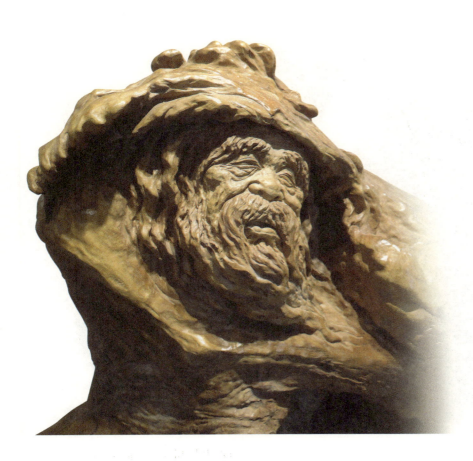
头部造型之四　俞赛炜

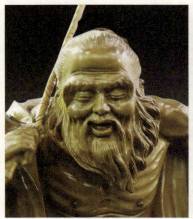 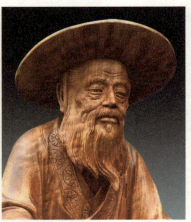 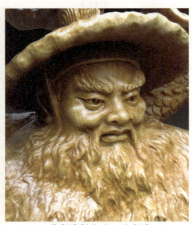

头部造型之五　虞金顺　　　头部造型之六　夏浪　金立群　　　头部造型之七　叶小鹏

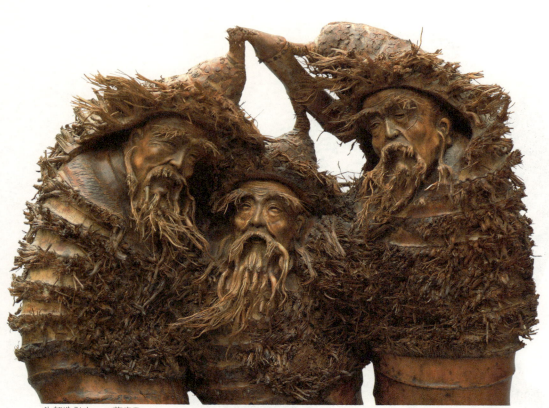

头部造型之八　葛安飞

第八章 渔翁头部造型集锦 171

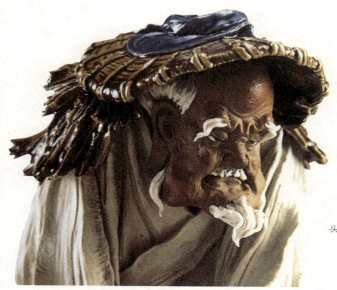

头部造型之九　梁惠芳

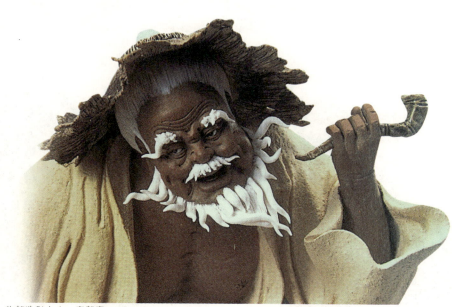

头部造型之十　庞毅豪

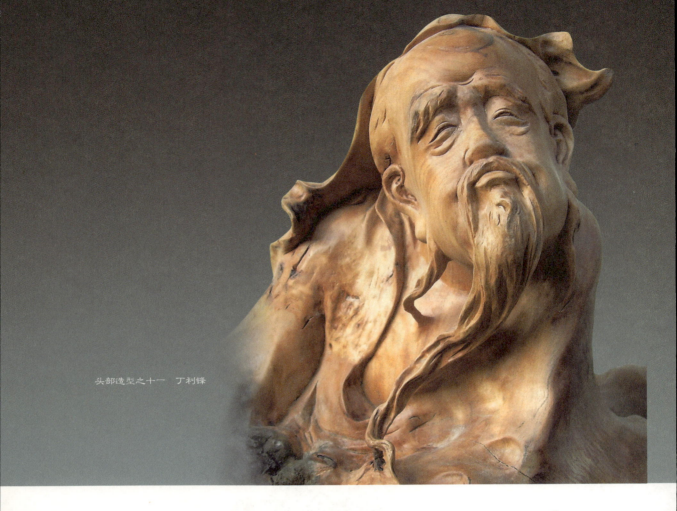

头部造型之十一　丁利锋

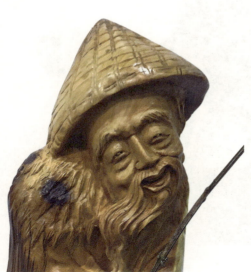

头部造型之十二　汪仁军

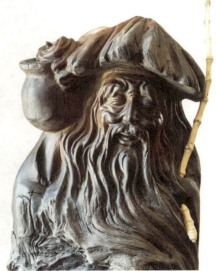

头部造型之十三　谭荣初

第八章 渔翁头部造型集锦

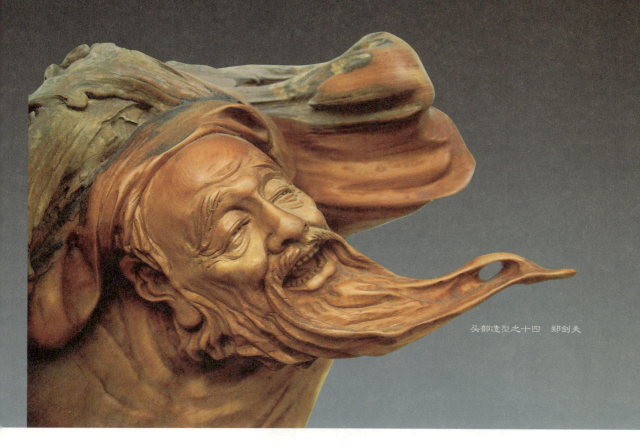

头部造型之十四　郑剑夫

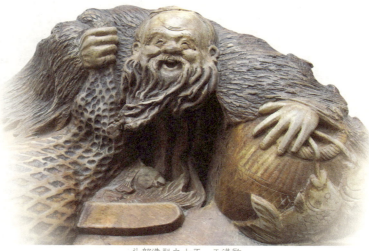

头部造型之十五　王进敏

中国传统形象图说·渔 翁

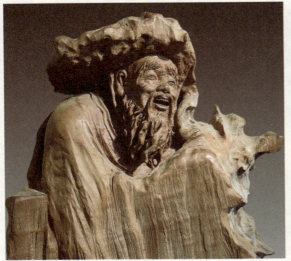

头部造型之十六　郑剑夫

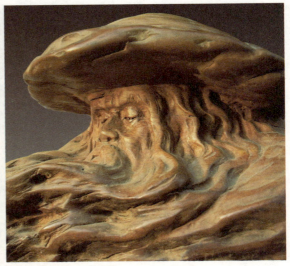

头部造型之十七　郑兴国

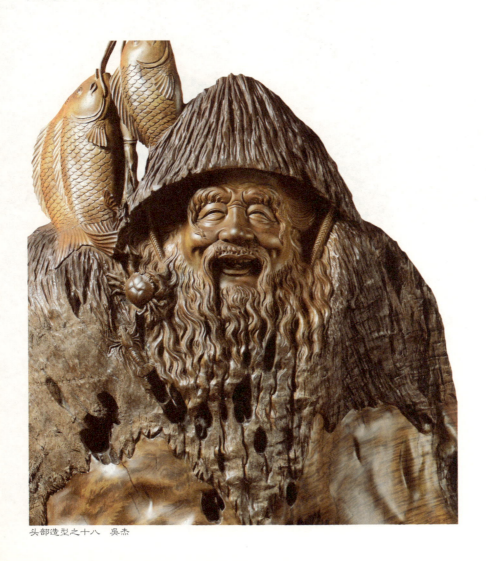

头部造型之十八　吴杰

第八章 渔翁头部造型集锦 175

头部造型之十九　刘泽棉

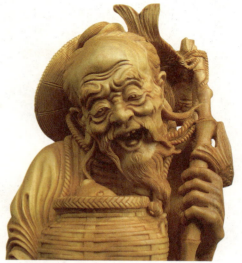

头部造型之二十　朱振华

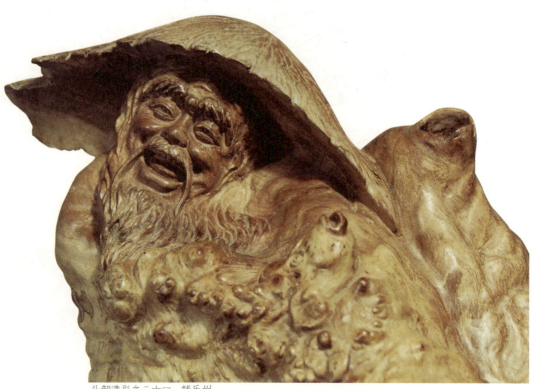

头部造型之二十一　钱乐州

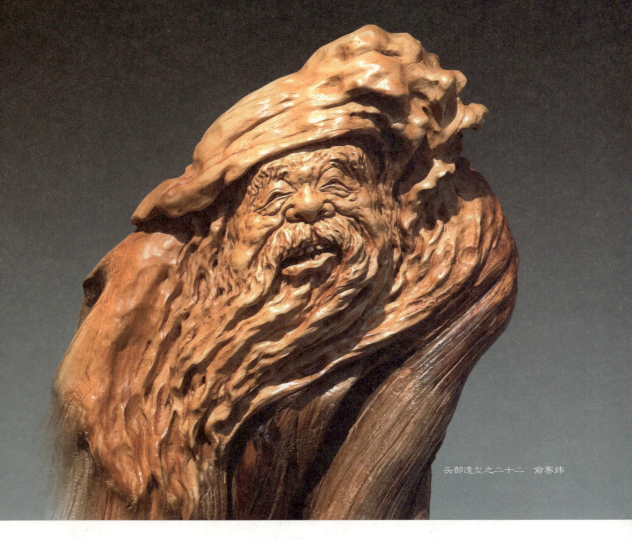

头部造型之二十二　俞赛炜

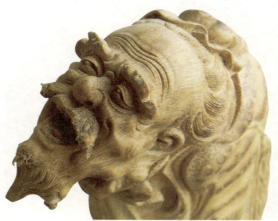

头部造型之二十三　朱振华

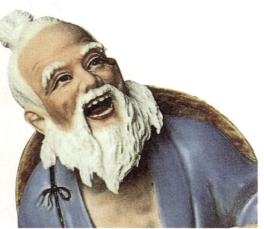

头部造型之二十四　何水根

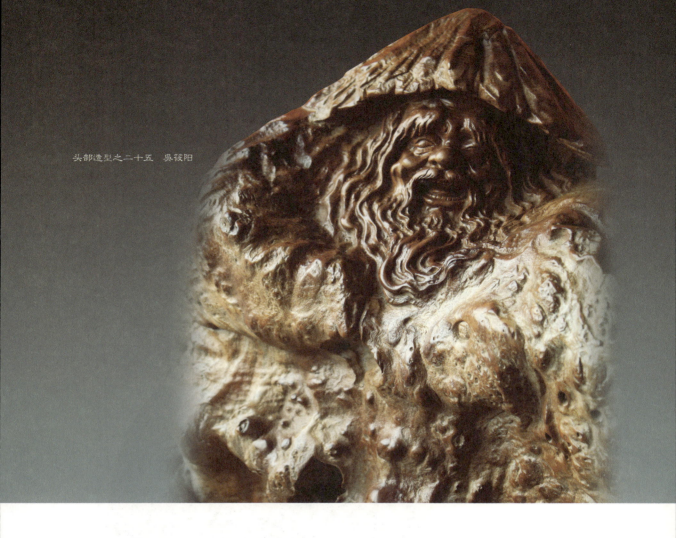

头部造型之二十五 吴筱阳

头部造型之二十六 陈善国

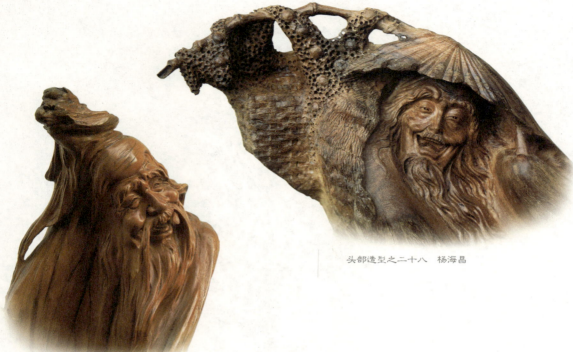

头部造型之二十八　杨海昌

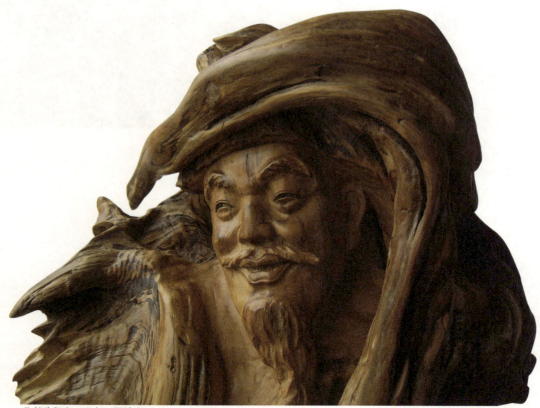

头部造型之二十七　周扬

头部造型之二十九　郑跃生

第八章 渔翁头部造型集锦 179

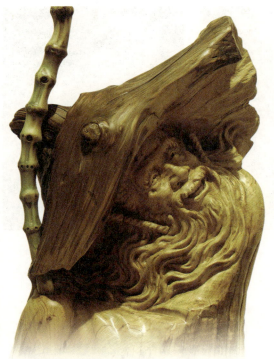

头部造型之三十　詹明勇

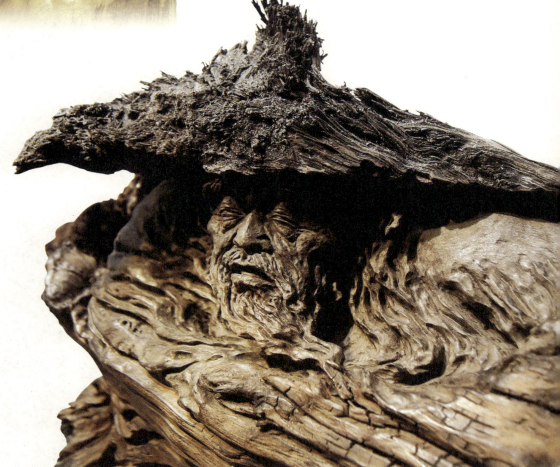

头部造型之三十一　俞赛炜

中国传统形象图说 · 渔 翁

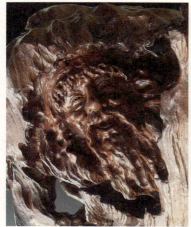

头部造型之三十二　屠振权

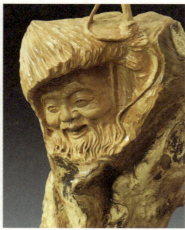

头部造型之三十三　孙显秋

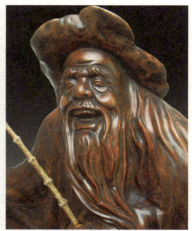

头部造型之三十四　翁国凯

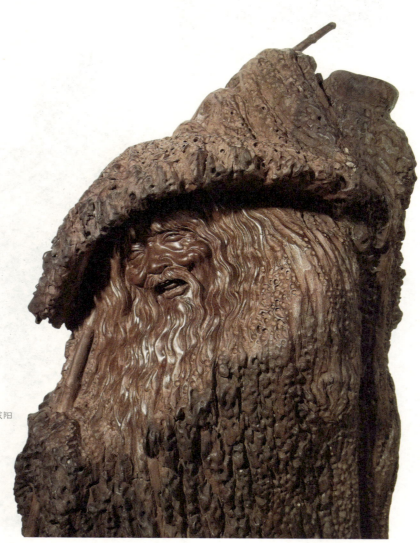

头部造型之三十五　吴筱阳

第八章 渔翁头部造型集锦

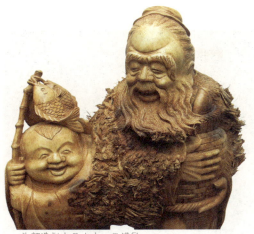

头部造型之三十六　王进敏

头部造型之三十七　葛安飞

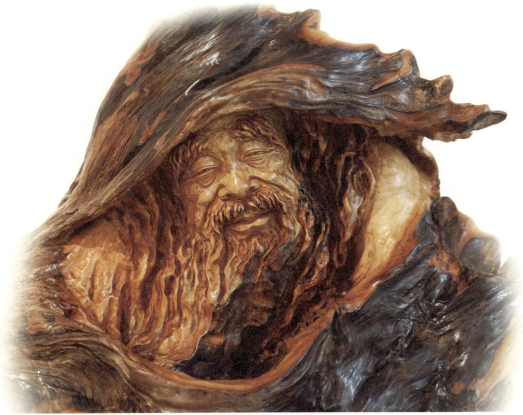

头部造型之三十八　俞赛炜

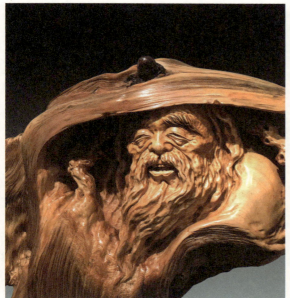

头部造型之三十九　俞赛炜

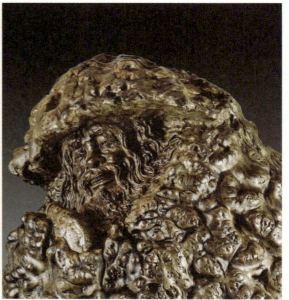

头部造型之四十　郑兴国

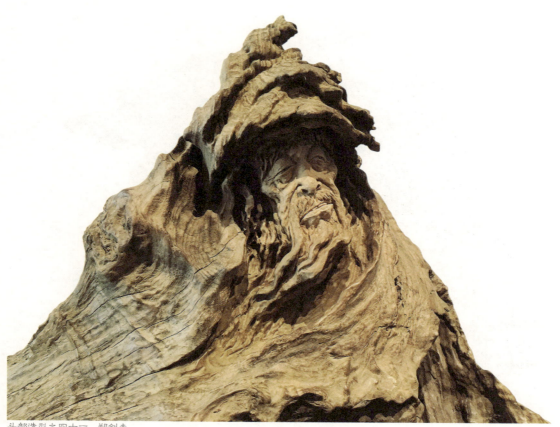

头部造型之四十一　郑剑夫

第八章 渔翁头部造型集锦

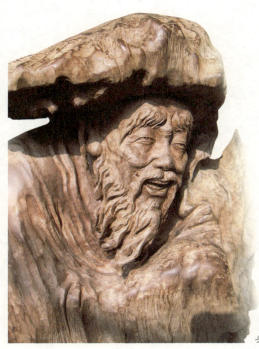

头部造型之四十二　郑剑夫

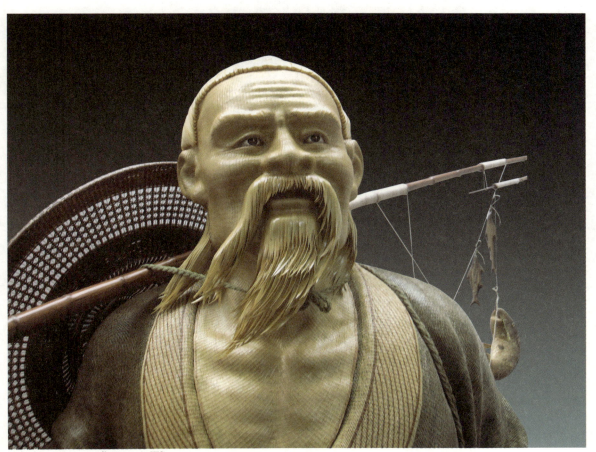

头部造型之四十三　蔡平义　何福礼

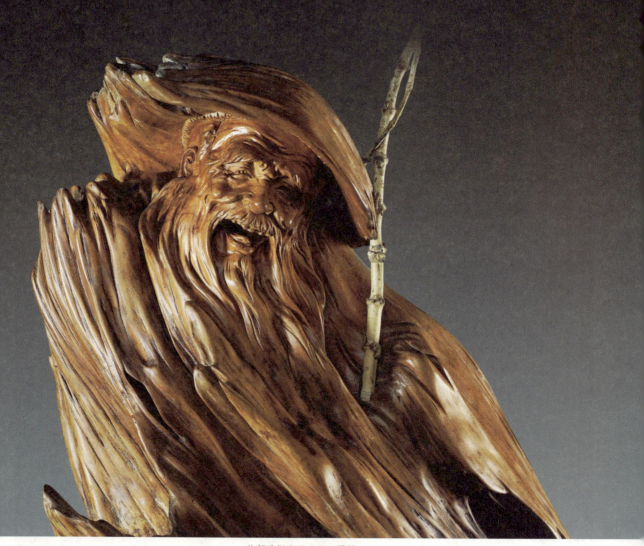

头部造型之四十四　周扬

代后记

谢谢您的开卷阅读

作者涂华铠在书斋中

"渔翁"是指上了年纪的渔夫,看似简单,其实充满了超脱的意味。倘若细细考究,大有学问。

我很早就关注渔翁这个题材,从古文、唐诗、宋词、一字诗以及古画、古乐中挖掘着渔翁的历史与个中的哲理,越写越感到内蕴的丰富,文化的深沉。由于这本书列入了中国传统形象图说的范畴,我必须以图的形象来阐述个中的内容。为此,我凭着自己数十年来编著艺术书籍的积累,同时还凭着自己长期与造型艺术家们打交道的优势,邀请他们为这本《渔翁》涉及的内容命题创作,故这本书断断续续地写了三年。

编著一本书,特别是编著一本上档次的好书,是作者文学素养与艺术造诣的结晶,对我来说,则是一次生命的燃烧。在文字的撰写上,我牢记"一字之失,一句为之蹉跎;一句之误,通篇为之梗塞"的古训,力求确切达意,简洁练达,并往优雅、哲理上升华;在图片的选择上,我十分关注作品的新颖,拍摄的质量,视觉的美感,以适应当今"读图时代"的需求。

现在,这本图说《渔翁》的新书已来到您的面前,早摘的青果难免苦涩,由于时间的匆促,视野的限制,在文字的撰写、作品的选择、照片的拍摄上,还存在着种种不足,许多优秀的好作品还在我视线够不到的书外,因此,本书的出版仅起到抛砖引玉的作用。我期盼与更多的造型艺术家们结成朋友,吸纳更多的作品。这一方面能让优秀的作品得到亮相的机会,特别是那些名不见经传而又身怀绝艺的年轻艺术家们能冒出"艺术的地平线",使自己的人生价值得到体现;另一方面也能让我以后陆续编著出版寿星、童子、仕女、十二生肖、神仙、钟馗、民俗风情、财神等造型专集的书籍质量得到进一步提高。

谢谢开卷阅读,我虔诚地期待着您的青睐与指教。

2016年5月20日于浙江省嵊州市
东豪新村10幢3单元105室"远尘斋"

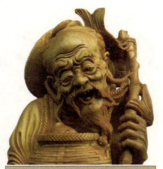

中国传统形象图说

渔翁
Yu weng